욕망의 명화

欲望の名画

中野京子 著

株式会社 文藝春秋 刊

2019

YOKUBO NO MEIGA

by Kyoko Nakano

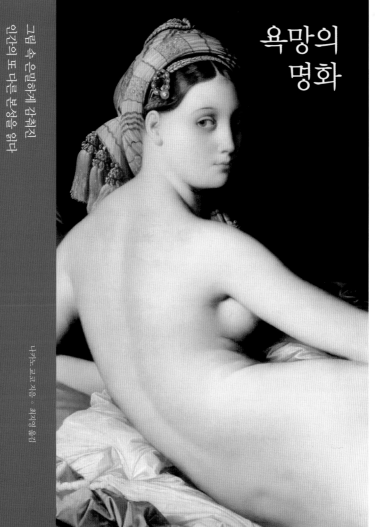

북라이프

욕망의
명화

그림 속 은밀하게 감춰진
인간의 또 다른 본성을 읽다

나카노 교코 지음 ○ 최지영 옮김

북라이프

옮긴이 **최지영**

한양대학교 대학원 일본언어문화학과에서 일본 문화를 전공했다. 출판사에서 편집자로 근무하며 일본 소설, 인문서, 미술 도서를 만들었다. 글밥아카데미를 수료하고 현재 바른번역 소속 번역가로 활동 중이다. 미술과 인문학에 관심이 많다.

욕망의 명화

1판 1쇄 인쇄 2020년 10월 14일
1판 1쇄 발행 2020년 10월 28일

지은이 | 나카노 교코
옮긴이 | 최지영
발행인 | 홍영태
발행처 | 북라이프
등 록 | 제313-2011-96호(2011년 3월 24일)
주 소 | 03991 서울시 마포구 월드컵북로6길 3 이노베이스빌딩 7층
전 화 | (02)338-9449
팩 스 | (02)338-6543
대표메일 | bb@businessbooks.co.kr
홈페이지 | http://www.businessbooks.co.kr
블로그 | http://blog.naver.com/booklife1
페이스북 | thebooklife
ISBN 979-11-91013-02-3 03600

* 잘못된 책은 구입하신 서점에서 바꾸어 드립니다.
* 책값은 뒤표지에 있습니다.
* 북라이프는 (주)비즈니스북스의 임프린트입니다.
* 비즈니스북스에 대한 더 많은 정보가 필요하신 분은 홈페이지를 방문해 주시기 바랍니다.

비즈니스북스는 독자 여러분의 소중한 아이디어와 원고 투고를 기다리고 있습니다.
원고가 있으신 분은 ms2@businessbooks.co.kr로 간단한 개요와 취지, 연락처 등을 보내 주세요.

다케에게

프롤로그

 이 책은 월간지 〈분게이슌주〉(文藝春秋)의 컬러 페이지 연재물 〈나카노 교코, 명화가 이야기하는 서양사〉 중에서 스물여섯 꼭지를 가려 뽑아 제목을 바꾸고 내용을 덧붙여 수정한 것입니다.

 벌써 7년을 넘겨 연재는 2020년인 지금까지도 계속 진행 중입니다. 매회 연재 분량이 세 페이지밖에 되지 않아 독자에게 어떻게 하면 강렬한 인상을 줄까 고민하다가 창밖에서 엿보듯 그림 일부분을 확대해 도입부에 싣고 그에 관한 짧은 글을 쓰기로 했습니다. 화가나 작품 이름을 먼저 밝히지 않았는데 독자 스스로 '이게 뭐지?', '누가 그린 그림일까?', '이게 무슨 그림이더라?' 하고 이렇게 저렇게 생각 해 보는 즐거움을 주고 싶었기 때문입니다. 이 책에도 그러한 편집 방식을 그대로 적용했으니 여러분도 책장을 넘기기 전에 전체 그림

을 잠깐 상상해 보시기 바랍니다.

잡지 연재 당시에는 도입부 다음에 그림을 가능한 한 크게 양면에 걸쳐 배치해 글은 상대적으로 적은 대신 시대 배경, 역사, 그림에 담긴 이야기, 화가 이야기 등 한 가지 테마에 집중하도록 했습니다.

〈분게이슌주〉에는 정치, 경제 관련 좋은 읽을거리가 많습니다. 그런 글들이 메인 요리라면 제 글은 후식으로 먹는 한 입 크기 만주를 맛보듯 읽어 주기를 바랐고, 그런 이유로 원고를 쓰면서도 책 출간에 대해 생각해 본 적이 없었습니다. 그런데 담당 편집자가 그간 연재된 글을 묶어 출판할 것을 권하면서《욕망의 명화》가 나오게 되었습니다.

하지만 한 권의 책으로 엮으려면 만주 한 개로는 부족합니다. 적어도 호텔 디저트 세트 정도의 포만감은 줄 수 있어야 합니다. 그래서 원래 원고의 서너 배로 글의 분량을 늘렸고, 편집장과 의논하여 연재 때 다루던 '서양사' 대신 '욕망'이란 주제로 원고를 분류했습니다. 탐욕스러운 인간의 번뇌는 예나 지금이나 변함없고, 반대로 지금과는 전혀 다른 번뇌도 과거에 존재했습니다. 이러한 갖가지 욕망과 번뇌를 천재 화가들이 어떻게 표현했는지 알면 분명 놀랄 것입니다.

'명화의 거짓말' 시리즈나 '운명의 그림' 시리즈와는 조금 다른 맛이 나는 명화 책이니 가벼운 마음으로 즐겨 주시길 바랍니다.

✦ 차례

일러두기

1. 본문의 인명, 지명 등 외래어는 국립국어원 외래어 표기법에 따랐습니다.

2. 화가에는 원어 이름 및 생물 연도를, 그 외 인물에는 사후 100년이 지난 경우에 원어 이름을 병기했습니다.

제1장

✦

사랑의 욕망

복수는 나의 것

소외 효과

영화의 등장인물이 느닷없이 관객을 바라보며 말을 걸어올 때의 놀라움. 스크린에서 펼쳐지는 사건은 나와 아무 관계도 없다며 마음 놓고 보고 있던 관객의 마음을 뒤흔들기에 충분한 순간이다. 일종의 소외 효과(疏外效果, 독일 극작가 베르톨트 브레히트가 창안한 연극 기법이다. 관객이 낯선 시각으로 대상을 바라보게 함으로써 친숙한 사물이나 현상을 다시 생각하고 그 본질을 이해하게 한다.─옮긴이)를 노린 이 기법은 물론 단독 초상화를 제외한 회화 예술에서도 볼 수 있다. 이 그림 역시 그렇다. 여인의 두 팔이 만들어 내는 어두컴컴한 그림자 속에 갇혀 희미하게 보이는, 검은 머리 소년의 호소하는 듯한 눈빛을 발견하는 순간…….

외젠 들라크루아의 〈격노한 메데이아〉

이 작품에 관한 잊기 힘든 추억이 있다. 2010년에 《무서운 그림으로 인간을 읽다》를 쓰는 계기가 된 어떤 TV 프로그램에 출연한 적이 있다. 제작진은 나이와 성별이 모두 다른 미술관 관람객 수십 명에게 제목과 함께 이 그림을 보여 주면서 어떤 장면을 그린 작품일지 물어보았다. 그러자 열이면 열, 입을 모아 악인에게 쫓긴 어머니가 아이들을 지키려 하는 상황이라고 대답했다. '그림은 자신의 감성만으로 느끼면 된다.'라는 감상법이 얼마나 오해를 낳기 쉬운지 단적으로 보여 주는 예다.

분명 그림 속 여자는 누군가에게 쫓겨 동굴 속으로 도망친 참이다. 그녀는 추격자가 가까이 다가오는 기색에 발을 멈추고 고개를 홱 돌려 뒤돌아본다. 그 격한 움직임에 귀걸이가 반짝 빛나며 흔들리고 검은 머리카락은 파도치며, 새하얀 상반신은 긴장감으로 팽팽해진다. 어린아이들은 발버둥 치고 있다. 금발 아이 눈에는 눈물이 그렁하고, 검은 머리 아이는 그림 밖 감상자를 똑바로 바라보고 있다. 그 아이의 부드러운 허벅지에 뾰족하고 날카로운 단검이 불길한 그림자를 드리운다……

이 장면은 그리스 신화에 등장하는 왕녀 메데이아(Medeia)의 이야기를 그린 것이다. 이러한 비극에 이르기까지 그녀에게 일어난 사

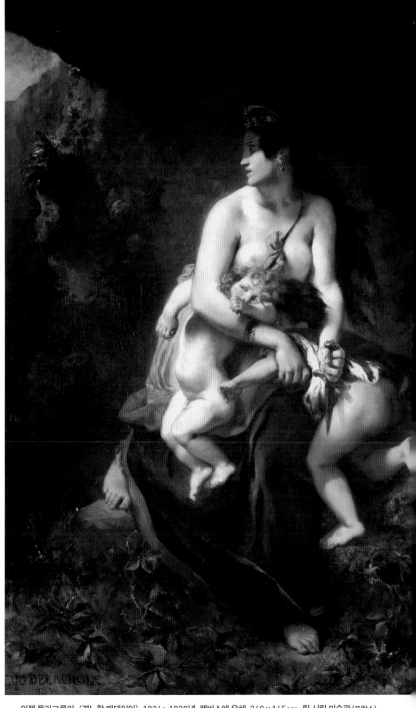

외젠 들라크루아, 〈격노한 메데이아〉, 1836~1838년, 캔버스에 유채, 260×165cm, 릴 시립 미술관(프랑스)

건은 다음과 같다.

콜키스(Colchis) 왕의 딸 메데이아는 고모인 마녀 키르케(Circe)에게 마법을 배우며 자란다. 그런 그녀가 침략자와 사랑에 빠진다. 상대는 바로 콜키스의 보물인 황금 양털을 훔치러 아르고호를 타고 원정 온 그리스 영웅, 금발의 이아손(Iason)이다. 메데이아는 마법으로 이아손을 도와 부왕을 배신하고 남동생을 죽였으며, 나라를 버리고 적국으로 건너가 이아손의 아이를 두 명 낳는다.

얼마 지나지 않아 냉정해진 남자는 메데이아에게 싫증이 나 자기 나라 여성과 정식 결혼을 결심한다. 외국인과의 혼인이 인정되지 않았던 때라 그들은 내연 관계에 불과했다. 긍지 높은 왕녀 메데이아의 분노와 증오는 사랑만큼 격심했다. 그녀는 보석으로 꾸민 왕관과 신부가 입을 드레스에 저주를 걸어 연적에게 보냈다. 상대가 그것들을 몸에 걸친 순간 불길이 타올랐고, 그녀를 구하려던 그녀의 아버지도 함께 고통에 몸부림치다 죽는다. 하지만 메데이아는 이아손을 죽일 생각은 하지 않았다. 죽인다 해도 분은 풀리지 않을 테니 '어떻게 하면 죽음보다 더한 괴로움을 줄 수 있을까.', '어떻게 하면 그의 남은 인생을 후회와 슬픔으로 가득 채울 수 있을까.' 궁리했다.

결론은 바로 그의 자식들을 죽이는 것이었다.

그 아이들은 이아손의 자식이면서 메데이아 자신이 산고 끝에 낳은 눈에 넣어도 아프지 않을 자식이기도 했다. 이아손의 육체가 아닌

마음에 상처 입히기 위해서는 오직 그 방법뿐이었고, 망설여지긴 해도 결국 복수하고 싶은 마음이 더 컸다. 메데이아는 두 아들을 데리고 도망친다. 부하와 함께 그녀를 뒤쫓은 이아손은 메데이아가 자신의 약혼자와 예비 장인을 살해할 줄로만 알았지, 설마 자기 자식까지 해치리라고는 꿈에도 생각하지 못한다.

이 그림은 바로 그때의 상황이다.

어머니는 자기 자식들을 지키려는 것이 아니라 죽이려 하고 있다. 단검은 적과 싸우기 위한 무기가 아니라 아이들을 찌르기 위한 흉기다. 아이들은 본능적으로 앞일을 예감하고 다가올 운명에 두려워한다.

들라크루아다운 격렬한 감정 표현이 화면을 진동시킬 정도로 긴박감을 자아낸다. 치밀한 계산으로 그려진 메데이아의 눈가는 어둡게 그늘졌지만, 자세히 보면 부릅뜬 두 눈에 광기에 찬 분노로 핏발이 서 있다. 이성도 모성도 모두 사라졌다. 잡히기 전에 어서, 빨리, 이 아이들을 처리해야 한다!

엄청난 피를 흘리게 되리란 예감은 강한 색채로 드러난다. 메데이아가 입은 검은 옷의 안감은 진홍색인데, 그 진한 붉은빛 안감이 아이들을 감싸듯 흘러내리고 있다. 흡사 칼을 찔러 넣으면 뿜어져 나올 피를 방불케 하는 색채다. 치맛자락에도 붉은 안감이 피의 강처럼 물결치고 있다.

이아손이 황급히 도착했을 때 아이들은 이미 싸늘한 주검이었다.

메데이아는 일찍이 사랑했던 남자의 망연자실한 표정을 지켜보더니 "모두 당신 때문이야!"라는 마지막 한마디를 내뱉고 하늘을 나는 용이 끄는 수레에 탄 채 날아오른다. 일부 전승에 따르면 그대로 다른 나라로 도망쳐 그곳의 늙은 왕과 결혼했다고 한다.

한편 이아손은 메데이아의 의도대로 텅 빈 껍데기처럼 변했다. 약혼녀와 그녀의 아버지, 대를 이을 두 아들마저 살해되었다. 희망은커녕 모든 것을 손가락 사이로 빠져나가는 모래처럼 잃었다. 게다가 그 모두를 살해한 사람은 자신이 한때 그토록 사랑했던 여자. 누구에게도 얼굴을 들 수가 없다. 그는 홀로 배를 타고 바다로 나가 죽었다고, 혹은 아르고호의 잔해에 깔려 죽었다고 전해진다.

메데이아는 다른 남자와 재혼하고 이아손은 마음이 산산조각 난 채 죽음을 선택했다는 이 이야기는 어떤 의미에서 하나의 진리를 말해 준다고 볼 수 있다. 왜냐하면 여자는 남자와 달리 한번 끝난 사랑에 연연하지 않는 경우가 많기 때문이다. 비록 처절한 애욕이 비극을 불렀을지라도 그 자리에서 마침표를 찍는 여자는 새로운 걸음을 내딛게 된다는 생각이 든다……

외젠 들라크루아 (Eugène Delacroix, 1798~1863)

프랑스 낭만주의를 대표하는 화가로 근대 회화의 선구자다. 〈민중을 이끄는 자유의 여신〉, 〈사르다나팔루스의 죽음〉 등 많은 작품이 유명하다.

그들이 깜짝 놀란 이유

혼 빠지게 놀라워라!

'혼이 나가다.'라는 말을 사자성어로 '혼비백산'(魂飛魄散)이라 한다. 혼(魂)
이 날아갈(飛) 정도니 얼마나 심하게 놀란 상태일까. 그런데 이 반라의 중
년 남자들은 도대체 누구이며, 무엇에 혼이 빠져 있는 걸까. 상상해 보자.
흰 머리띠를 동여매고 운동 경기에서 자신이 나갈 차례를 기다리던 와중
에 UFO라도 나타난 것일까? 혹은 무녀가 세계 종말을 선포하기라도 한
걸까? 어쩌면 신이 강림했을지도……. 정답은 다음 페이지에 있다.

장레옹 제롬의 〈판사들 앞의 프리네〉

때는 기원전 300년대. 장소는 고대 그리스의 도시 국가 아테나이(현재의 아테네). 군신 아레스(Ares)를 모시는 아레오파고스(areopagos, 아레스의 언덕이란 뜻)에서 장로 회의를 열어 중요한 재판을 하고 있다. 피고의 이름은 프리네(Phryne). 미모로 유명한 헤타이라(hetaira)다.

헤타이라란 누구인가?

번역하기 어렵지만 간단히 말하자면 고급 창부인 동시에 연회 분위기를 돋우는 재능까지 겸비한 여자다. 창부 중 위계가 가장 높고 기예와 교양을 갖추었으며 신분이 높은 남성과 대등하게 대화하고 동침의 대가도 스스로 정할 수 있었다.(고대 아테네의 창부는 세 등급, 즉 포르나이[혹은 딕테리아데스], 아울레트리데스, 헤타이라로 나뉜다. '포르노그래피'의 어원이기도 한 포르나이는 거리에서 볼 수 있는 지극히 평범한 창부를 가리키며, 다음 등급인 아울레트리데스는 플루트 연주자로 용모가 평균 이상에 음악, 노래, 춤 등의 훈련도 받았다. 가장 높은 등급인 헤타이라는 뛰어난 미모에 지성과 높은 학식을 겸비했고 위트와 품위까지 갖춰 명성을 떨쳤다. ─옮긴이)

스파르타와 달리 아테나이에서는 여성의 사회적 지위가 낮아 시민 계급 여성은 자유를 빼앗기고 집 안에 갇혀 살림에만 전념했다.

한편 헤타이라는 집 밖에서 남자들을 만족시키는 역할을 담당했다. 역사에 이름을 남긴 헤타이라도 여러 명 있는데, 그중 프리네는 이 그림 속 재판의 강렬한 일화로 유명하다.

그녀의 죄목은 신을 모독한 죄인 불경죄. 구체적인 죄상에 관해서는 여러 이야기가 있는데 신전에서 떠들썩하게 소란을 피웠던 것 같다. 당시 불경죄는 중죄로 사형까지도 처할 수 있었다. 변호는 그녀의 애인 중 한 명인 히페레이데스(Hypereides)가 맡았다. 그는 수사가(修史家) 이소크라테스(Isocrates)의 제자로 언변이 매우 뛰어났으나 늙고 완고한 판사들을 설득하는 데 실패하자 '될 대로 돼라, 그럼 이걸 보시지!'라는 듯 갑자기 프리네의 옷을 난폭하게 벗겨 버렸다. 그리하여 이 그림과 같은 상황이 벌어진다.

당시는 속옷 같은 건 입지 않던 시대다. 난데없이 눈부신 나체에 직면한 장로들은 입을 떡 벌리거나 어린아이처럼 손가락을 입에 넣기도 하고 반사적으로 몸을 일으키며 "오, 마이 갓!"이라고 외친다. 그 외에도 양손을 가슴에 얹은 사람, 망연자실한 사람, 상체를 내밀거나 뒤로 젖힌 나잇살 먹은 노인들……. 이런 솔직한 반응들을 보면 결과는 명백하다. 프리네는 홀연히 무죄로 풀려났다. 이는 실제 있었던 일이라고 전한다.

에로스와 유머가 섞인 이 작품의 작가는 정확한 시대 고증과 테크

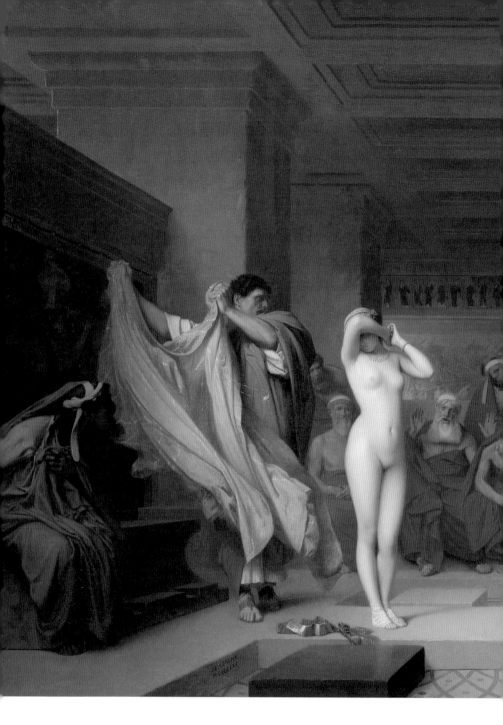

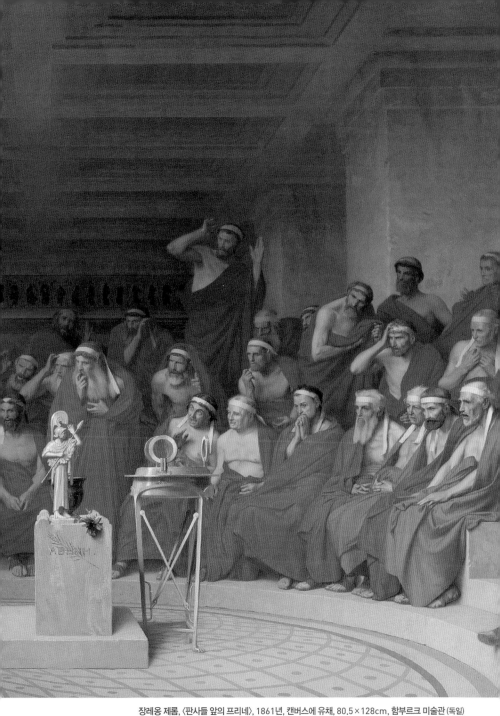

장레옹 제롬, 〈판사들 앞의 프리네〉, 1861년, 캔버스에 유채, 80.5×128cm, 함부르크 미술관 (독일)

닉으로 많은 역사화를 남긴 19세기 프랑스 아카데미의 주요 화가 제롬이다. 그림 왼쪽 아래 석단에 'J. L. GEROME'이라는 서명과 로마 숫자 'MDCCCLX I', 즉 1861이라는 제작 연도가 기록되어 있다.

그 외에도 이 작품에선 소도구가 주도면밀하게 배치되어 마치 영화의 클라이맥스 장면을 보는 듯하다. 색채가 매우 생생한데 죽 늘어앉은 판사들이 입은 키톤(chiton, 고대 그리스의 옷)의 선명한 붉은색, 프리네가 몸에 걸쳤던 옷의 연푸른색, 도자기처럼 매끄러운 피부의 순백색 그리고 화면 여기저기에서 빛나는 금색이 인상적이다.

'완전무결한 궁전'에 비유되던 프리네의 나체는 고대 조각의 묵직한 느낌과는 달리 화가가 살던 시대의 이상적인 비율로 그려졌다. 헤타이라라면 좀 더 당당할 것 같지만 수치심으로 얼굴을 가린 몸짓도 감상자의 상상력을 불러일으킨다. 그림을 감상하는 이가 각자 자신이 생각하는 미인상을 떠올려 보도록 의도한 것이다.

패션쇼에서 모델이 워킹하는 캣워크를 연상시키는 한 단 높은 석단이 프리네가 서 있는 곳부터 시작해 화면 중앙을 향해 뻗어 있다. 그 끝에는 호국의 처녀신이자 지혜와 전쟁의 신인 아테나(Athena) 상이 서 있다. 아테나는 세 가지 지물(持物), 즉 투구, 창, 아이기스(aegis, 방어용 방패로 갑옷처럼 어깨와 가슴에 걸치기도 한다.)를 지닌 채 재판 과정을 지켜본다.

게다가 그 앞에 놓여 있는 물건은 델포이 신탁에서 쓰였다는 황금 제기(祭器, 봉헌 삼각대라는 것으로 델포이의 여사제 피티아가 그 위에 앉아 신탁을 받았다고 한다. – 옮긴이)다. 커다란 둥근 손잡이 세 개가 달린 솥을 얹은 이 삼각대(현재는 유실되어 존재하지 않는다.)는 재판의 신의(神意)를 나타내는 물건이다.

하지만 신의 뜻이 어찌 되었든 앞서 말한 것처럼 장로들은 무죄 판결을 내렸다. 예전에 한 미국 심리학자가 법학과 남학생들로만 판사를 구성한 모의재판을 연구한 결과를 읽은 적이 있다. 신빙성은 떨어지지만 그 글에 따르면 피고 역이 미인인 경우와 그 반대일 경우 판결 형량에 유의미한 차이가 있었다고 한다. 말 그대로 '외모가 아름다우면 죄도 가볍다.' 프리네 재판과 똑같았다.

그러나 고대 역사학자나 미학자들은 입을 모아 반박한다. "이 장로 판사들은 결코 프리네의 알몸에 현혹되어 무죄 판결을 내린 것이 아니다. 고대 그리스에서는 신체가 완벽하게 아름다운 경우에 그 자체를 신과 동일시했기 때문에 그들은 프리네를 통해 미(美)의 여신을 보았고 그렇기에 처벌하지 않았다. 절대로 음흉한 마음을 품어서 그런 것이 아니다."

그렇게까지 고대 그리스인이 신체의 아름다움에 집착했다니…….
혼 빠지게 놀라워라!

장레옹 제롬(Jean-Léon Gérôme, 1824~1904)

전형적인 아카데미즘(Academism) 화가. 새롭게 떠오르는 인상파를 인정하지 않고 관전(官展)에 응모한 클로드 모네(Claude Monet, 1840~1926) 등의 인상파 화가들을 모조리 낙선시킨 것으로 유명하다.

순결한 소녀의 죽음

가슴이 빨간 작은 새

유럽 울새는 일본 울새와 달리 가슴이 빨간 게 특징이다. 십자가에 매달린 예수의 이마에 박힌 가시를 빼내려다 피가 묻어 그렇다고 한다. 또 이 새는 숲을 헤매다 죽은 아이들의 시체에 나뭇잎과 꽃잎을 덮어 추모한다고 알려졌다. 그리고 정신을 잃은 오필리어(Ophelia)는 울새와 자신의 생명을 동일시하는 노래를 읊조렸다……. 화가는 무심하지만 치밀한 계산 아래, 죽음과 관련 깊은 이 새를 그려 넣어 보는 사람의 무의식에 호소하고 있다.

존 밀레이의 〈오필리어〉

덴마크와 스웨덴 사이에 있는 외레순 해협의 가장 좁은 지점, 마치 바다를 찌를 듯 돌출한 위치에 크론보르(Kronborg) 성이 솟아 있다. 크론은 왕관, 보르는 성을 뜻하는데 '왕관의 성'이란 뜻의 이곳 별칭은 '햄릿'(Hamlet) 성이다. 거센 바람이 휘몰아치는 이 고성이 칠흑 같은 어둠에 잠기면 망령이 출몰하고 성 안에 있던 사람들이 조금씩 조금씩 정신을 잃다 곧이어 피비린내 나는 사건이 일어날 듯한…… 그런 으스스한 느낌이 드는 곳이다.

하지만 실제로 그렇게 오래된 성은 아니다. 일찍이 요새였던 이곳에 성이 완공된 것은 셰익스피어(William Shakespeare)가 스물한 살이던 1585년이다. 약 40년 뒤에 화재로 대부분이 소실되어 1637년, 북유럽 르네상스 양식으로 재건되었지만 점차 황폐해졌고 20세기 중반이 되어서야 본격적으로 수복되어 아름다운 성의 모습을 되찾아 지금에 이르렀다. 현재 유네스코 세계 문화유산이다.

셰익스피어는 단 한 번도 크론보르 성을 방문한 적이 없지만, 일찍이 이곳에 살았다고 전하는 덴마크 왕자 암레트(Amleth)의 전설을 알게 되어, 암레트의 마지막 글자 h를 앞으로 옮겨 햄릿이라는 이름을 지었다고 한다.

너무나 유명한 〈햄릿〉의 이야기는…….

부왕이 병으로 죽고 난 후, 햄릿의 어머니는 곧 재혼했다. 상대는 아버지의 동생 클로디어스(Claudius)였고, 그가 곧바로 왕위에 오르자 햄릿의 마음에는 무거운 응어리가 남는다. 그러던 중 아버지의 망령이 나타나 자신이 "현왕(現王)에게 독살되었다."라고 말하고 사라진다. 햄릿은 증거를 찾는 과정에서 실수로 재상을 찔러 죽이고, 설상가상으로 재상의 딸이자 자신의 약혼녀이기도 한 오필리어, 현왕의 부인이자 자신의 어머니인 거트루드(Gertrude)까지 죽음으로 몰아넣는다. 최후에 원수인 현왕을 죽이는 데 성공하지만 자신도 독이 묻은 검에 상처를 입고 목숨까지 잃는다. 그야말로 시체가 산을 이루고 피가 바다를 이루는 참극이다.

이 연극의 매력은 원작의 해석 또는 연출이나 배우에 따라 햄릿의 이미지가 다양하게 변하는 데 있다. 정의감 강한 젊은이의 비극인가 아니면 신경과민에 자기중심적인 청년의 망상인가…….

어쨌거나 햄릿 마음속의 응어리는 어머니가 아버지의 동생과 재혼한 데에서 기인한다. 남편의 형제와 결혼 혹은 재혼하는 것은 그리스도교에서 근친상간에 상응하는 중대한 범죄 행위로 여겼다. 게다가 햄릿 입장에서 보면 현왕은 아버지를 살해한 범인이다. 그런 남자와 눈이 맞아 결혼한 어머니를 어떻게 받아들여야 할까. 아버지의 망령은 이렇게 말했다. "내가 살아 있을 때부터 동생은 아내를 부정한 잠자리로 꾀어냈다." 말인즉슨 어머니는 애욕에 진 것이다.

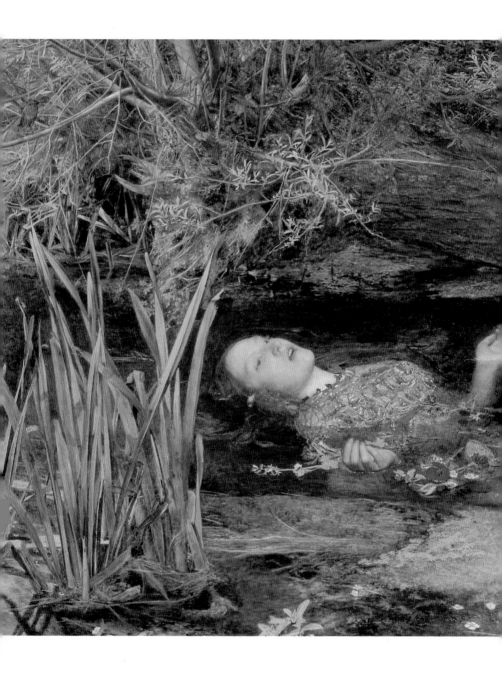

존 밀레이, 〈오필리어〉, 1851~1852년, 캔버스에 유채, 76.2×111.8cm, 테이트 브리튼 (영국)

혼란스러운 햄릿의 격정은 어머니가 아닌 오필리어에게 향한다. 악의를 모르는 무구(無垢)한 처녀. 한결같이 순수한 사랑만을 자신에게 바친 약혼녀 오필리어. 그런 그녀도 언젠가는 애욕에 빠져 어머니처럼 변할 텐가.

하지만 오필리어는 그렇게도 다정했던 햄릿이 왜 갑자기 변했는지, 왜 증오의 말을 자신에게 쏟아붓는지 그 이유를 상상조차 할 수 없다. 예전처럼 그에게 말을 걸어 봐도 돌아오는 것은 독살스러운 대꾸뿐이다. "어설픈 미모가 정숙한 여자를 손쉽게 간통에 빠뜨리지.", "왜 남자에게 끌려가 죄 많은 인간을 낳고 싶어 하나?", "수녀원으로 가, 수녀원에."(후쿠다 쓰네아리의 일역본을 우리말로 옮겼다. – 옮긴이)

이렇게 기막힌 대우를 받는 것만으로도 견디기 어려운데 자신의 아버지가 햄릿의 칼에 찔려 죽는 경천동지(驚天動地)할 사건까지 일어나니 오필리어는 조용히 미쳐 간다. 가혹한 현실에서 도망쳐 들판을 정처 없이 헤맨다. 그러던 어느 날, 여느 때처럼 화환을 만들어 버드나무 가지에 걸려고 하던 차에 가지가 부러져 화환이 강물 속에 잠기고 그녀 역시 그대로 물에 빠져 죽고 만다.

많은 화가가 상상력을 동원하여 이 가련한 여성을 그렸는데 그중 밀레이의 작품이 가장 유명하다. 나쓰메 소세키(夏目漱石)의 소설 《풀베개》에도 언급되어 더 친숙하다.(주인공인 화공이 자신이 머물던 나코이 온천의 나미라는 여성을 밀레이의 '오필리어' 이미지에 빗대어 표현한

부분이 여러 번 등장한다. ― 옮긴이)

물속으로 잠기기 직전, 넋이 나간 듯 천진하게 노래를 부르며 물 위에 뜬 채 떠내려가는 그녀의 공허한 표정. 부풀어 오른 치마, 꽃처럼 물 위에 펼쳐진 손바닥, 그걸 지켜보는 울새. 무엇보다 오필리어의 운명을 암시하는 꽃과 식물만 골라 그녀 주위에 공들여 그려 넣은 데서 밀레이의 완벽주의 성향을 엿볼 수 있다. 다음 꽃말과 함께 그 꽃들이 어디에 그려져 있는지 찾아보자.

장미: 사랑(오필리어의 오빠는 그녀를 '5월의 장미'라고 불렀다.)

미나리아재비: 아이다움

제비꽃: 정절, 순결

데이지: 순수

버드나무: 버림받은 사랑

팬지: 보답받지 못한 사랑

쐐기풀: 후회, 고뇌

가시나무: 고독

양귀비: 죽음

물망초: 나를 잊지 마세요

몇 년 전, 신문 양면을 꽉 채워서 이 그림이 실린 적이 있다. 정확

히는 원화를 충실히 재현한 사진으로 "죽을 때만이라도 마음대로 하게 해 줘."라는 문구가 함께 적혀 있었다.《키키 키린: 그녀가 남긴 120가지 말》이라는 책의 광고로, 오필리어 자리에는 이 책의 저자인 키키 키린(국민 엄마로 불렸던 일본 여배우다. ─ 옮긴이)이 누워 있었다. 인상이 정말 강렬했는데, 사진 속 그녀가 젊고 아름답지 않아도 혹은 그녀만의 특별한 오라(aura)를 뿜고 있어도 위화감이 들지 않았다.

존 밀레이(John Millais, 1829~1896)

라파엘 전파(Pre-Raphaelite Brotherhood)의 대표 화가. 만년에 영국 왕립 미술 아카데미 회장이 되었다. 〈오필리어〉가 대표작이다.

흰 뱀처럼

향기와 에로스

마르셀 프루스트의 소설 《잃어버린 시간을 찾아서》에서 홍차에 적신 마들렌의 향기가 옛 기억을 선명하게 되살린 것처럼 후각은 대뇌변연계(가장자리 계통)와 연결되어 사람의 본능과 감정에 직접 작용한다고 한다. 향수와 에로스의 밀접함은 그로부터 유래하여 이 하렘(harem) 안의 방처럼 야릇한 장소에도 향로가 필연적으로 놓이게 되었다. 나신에 향기를 휘감은 미녀는 마치 고양이 앞의 개다래나무(다랫과의 덩굴 식물로 액티니딘이라는 성분이 들어 있어 고양이가 이를 먹으면 취한 것 같은 상태가 된다고 한다.—옮긴이) 처럼 남자들의 가슴을 미친 듯이 휘저을 게 분명하다.

장오귀스트도미니크 앵그르의 〈그랑드 오달리스크〉

19세기 전반, 특히 프랑스 미술계에서는 페르시아의 《천일야화》 프랑스어 번역본이 널리 퍼진 것을 계기로 '오리엔탈리즘'(Orientalism)이 유행하여 많은 작품이 쏟아졌다. 원래 '오리엔트'(Orient)라는 말에는 중국, 한국 등 동아시아도 포함되지만 당시에는 오직 중동과 근동을 지칭했고, 유럽인들은 그곳에 유럽과는 전혀 다른 이국적 정서와 로맨티시즘, 그에 더해 야만과 호색도 넘실댄다고 여겼다. 자신을 근대인이라 과시한 이들이 동방을 망상과 동경이 뒤섞인 시선으로 인식했던 오리엔탈리즘이었다. 그러니 회화 주제가 한결같이 오스만 튀르크의 하렘인 것도 당연하다.

하렘은 아랍어 '하람'(haram)에서 유래한 말로 원래 '금지', '성역'을 뜻했다. 이 금단의 장소는 점차 상층 계급 남성의 취향을 반영한 다중혼(多重婚) 체계로 변해 간다. 즉 아내와 첩, 여자 노예를 숨겨 두고 환관(거세된 남성 시종)에게 호위시키는 후궁이 탄생한다. 오스만 제국 최전성기 하렘에는 1000명이 넘는 여자들이 거주했고, 미녀로 유명한 캅카스(러시아 남부, 카스피해와 흑해 사이) 지역 출신의 그리스도교 여성도 꽤 많았다고 한다. 볼프강 아마데우스 모차르트(Wolfgang Amadeus Mozart)의 오페라 〈후궁으로부터의 탈출〉이 생각난다. 해적에게 잡혀 하렘에 팔려 간 약혼녀를 주인공이 멋지게 되찾아 오

는 이야기.

하렘, 그곳은 이국의 수없이 많은 매혹적인 미녀가 단 한 명의 주인과 하룻밤을 보내기 위해 공들여 몸을 아름답게 가꾸고 춤과 노래 솜씨도 단련하며 기다리는 장소다. 남자들에겐 꿈 같은 곳일지도 모른다.

예전에 이런 우스갯소리를 들은 적이 있다. 몹쓸 악행을 저지르고 죽은 남자에게 천사가 천국과 지옥 중 어디를 갈지 고르라고 말한 다음 두 곳의 문을 연다. 남자는 먼저 천국의 문 안을 엿보았는데 꽃이 흐드러지게 핀 구름 위를 따분한 듯 어슬렁거리는 사자(死者)들이 보였다. 다음으로 지옥을 들여다보자 수많은 나체 미녀에게 둘러싸인 상스럽고 못생긴 노인이 주지육림(酒池肉林)을 즐기는 중이었다. 남자는 생각할 것도 없이 지옥에 가겠다고 했다. 그러자 천사는 "저곳은 남자의 지옥이 아닌 여자의 지옥이다. 당신은 지금부터 저 여자들 중 한 명이 되어 지옥의 무한한 고통을 받을 것이다."라고 말했다.

〈그랜드 오달리스크〉는 나폴리 왕국의 왕비이자 나폴레옹(Napo-léon I)의 여동생인 카롤린 뮈라(Caroline Murat)가 앵그르에게 주문한 작품이다. '오달리스크'(odalisque)는 터키어 '오달리크'(odaliq, '방'이라는 뜻)에서 유래한 프랑스어로 터키 궁정에서 시중들던 여자 노예 또는 왕에게 총애를 받는 여자를 뜻한다. '위대하다.'라는 뜻의

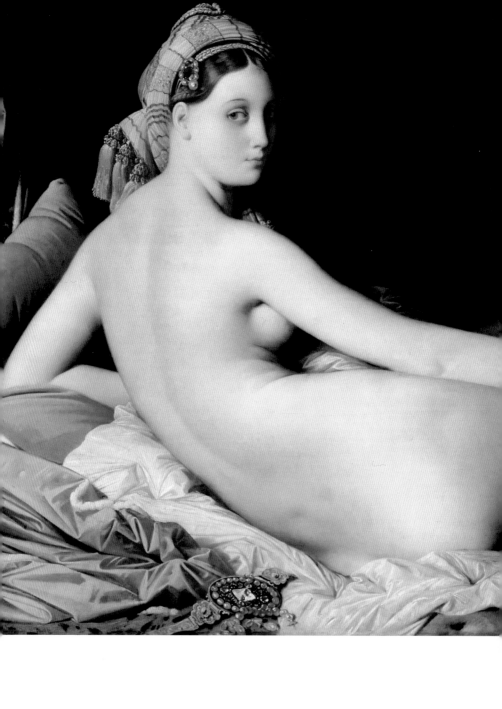

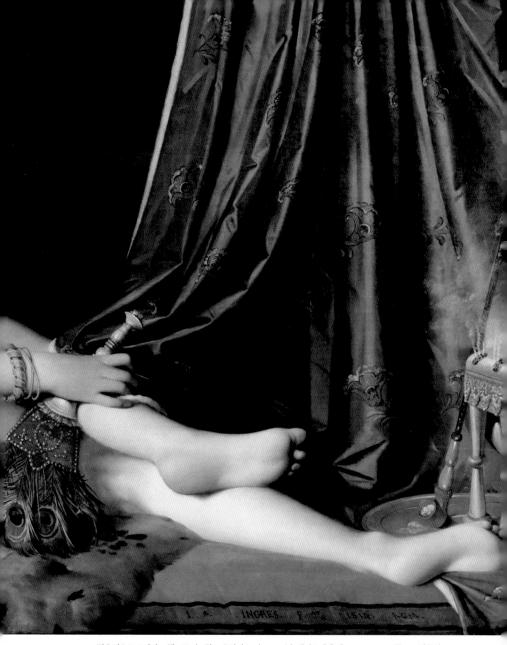

장오귀스트도미니크 앵그르, 〈그랑드 오달리스크〉, 1814년, 캔버스에 유채, 91×162cm, 루브르 박물관 (프랑스)

형용사 '그랑드'(grande)가 붙은 이유는 수없이 묘사된 오달리스크 그림들 중 최고라고 여겨지기 때문인데 화가 본인이 붙인 것은 아니다.

앵그르는 나폴레옹의 초상화를 그려서 유명해진 자크루이 다비드 (Jacques-Louis David, 1748~1825)의 제자였는데, 오랜 기간 이탈리아에 거주하면서 남성적이고 딱딱한 역사화보다 우아한 여성미를 그리는 쪽이 자신에게 맞음을 깨닫는다. 옳은 판단이었다. 그의 그림에서는 치밀한 사실적 묘사와 달짝지근한 여성의 나신이 훌륭하게 어우러지는데, 이 그림이 좋은 예다.

배경의 희미한 어둠, 짙푸른 커튼, 베개와 침대 커버의 청회색, 하얀 시트, 값비싼 보석 등이 내뿜는 냉랭함을 줄무늬 터번, 다갈색 양가죽, 공작 깃털 부채 그리고 피가 통하는 여체의 온기가 누그러뜨린다.

감상자 쪽을 향해 시선을 돌린 오달리스크의 얼굴은 아직 앳되지만 표정은 전혀 읽을 수 없다.(원래 앵그르는 그림 속 여성의 개성이나 감정에 관심이 없었다.) 둥그런 젖가슴, 완만한 능선과도 같은 팔과 허리. 새하얀 발바닥은 마치 한 번도 걸어 본 적 없는 아기의 발처럼 보드랍다.

향로에서 피어오르는 흰 연기, 기다란 물 담배, 제각각 재질이 다른 직물들이 만들어 낸 주름 등 소품들이 전부 진짜라고 착각할 정도로 완벽히 그려져 그림 속 여인의 몸이 기묘하다는 사실을 깨닫는 것은 한참 후다. 기묘하달까 이상하게 기분이 꺼림칙하달까······.

그렇다. 언뜻 보면 나무랄 데 없는 이 아름다운 나신은 몸체와 팔이 심상치 않게 길다. 최근 연구에 따르면 척추뼈가 보통 사람보다 다섯 개나 더 많다고 한다.

　그러나 앵그르는 일부러 그렇게 그린 것이다. 이 그림의 데생이 남아 있는데 거기 그려진 인체의 비율은 아주 정확하다. 완성작에서 일부러 균형을 깨뜨린 것이다. 그 효과는 놀라워서 여체는 비늘 없는 흰 뱀처럼 신비하고 요염해서 당장이라도 기어 다닐 듯한 이상한 힘으로 보는 이를 칭칭 휘감는다.

장오귀스트도미니크 앵그르(Jean-Auguste-Dominique Ingres, 1780~1867)

당시 새로운 흐름이었던 낭만주의에 대항한 전통 고전주의 거장으로, 그에 머물지 않고 독자적인 미의식을 전개해 오귀스트 르누아르(Auguste Renoir, 1841~1919)와 파블로 피카소(Pablo Picasso, 1881~1973)까지 영향을 끼쳤다.

앵그르와 나폴레옹 일족

1799년	나폴레옹이 제1 총통이 되어 독재를 시작하다.
1804년	나폴레옹이 프랑스 황제로 즉위하고 제1 제정을 개시하다.
1806년	앵그르가 〈황제 권좌에 앉은 나폴레옹〉을 완성하고 이탈리아에서 유학하다.
1808년	나폴레옹 여동생 카롤린 뮈라의 남편이 나폴리 왕국의 왕으로 즉위하다.
1814년	프로이센, 영국 등의 연합군에 패해 나폴레옹이 실각하다. 앵그르가 뮈라에게 의뢰받은 〈그랑드 오달리스크〉를 완성하다.
1815년	나폴레옹이 엘바섬을 탈출해 일시적으로 세력을 회복하지만 워털루 전투에서 패해 백일천하로 다시 실각하다.
1821년	유형지인 세인트헬레나섬에서 나폴레옹이 사망하다.
1824년	앵그르가 〈루이 13세의 서원〉을 완성하고 프랑스로 귀국하다.

스캔들의 광풍

이 사람은 누구일까?

이 여성은 누구이며 무엇을 하는 중일까? 다음에서 골라 보자. (1) 펀치 파마를 한 메두사(Medusa)가 눈빛으로 남자를 돌로 변하게 하고 있다. (2) 가발을 쓴 비구니가 탁발용 자루를 목에 걸고 걷다 지쳐 짜증이 난 상태다. (3) 머리띠를 동여매고 요리를 하며 누군가에게 저주를 내리고 있는 아주머니. (4) 아직 미성년자인 지체 높은 귀족 처녀로 춤을 잘 춰 상을 받고 매우 기뻐하는 중. 정답은 다음 페이지에 있다.

오브리 비어즐리의 〈춤추는 여사제의 보상〉

　　이 여성은 성서와 유대의 고대 기록에 등장하는 왕녀 살로메(Salome). 너무나도 유명한 그 이야기는…….

　　헤롯(Herod Antipas) 왕의 비 헤로디아(Herodias)는 세례자 요한(John the Baptist, 예수에게 세례를 준 예언자)을 미워했다. 헤로디아의 전남편이 헤롯 왕의 동생이었고 세례자 요한은 이 결혼이 부정하다며 규탄했기 때문이다. 어느 날 열린 연회에서 헤로디아와 전남편 사이의 딸 살로메가 고혹적인 춤을 추었고, 기분이 한껏 고조된 헤롯 왕은 많은 손님 앞에서 상으로 무엇이든 주겠다며 약속했다. 살로메는 어머니가 시킨 대로 세례자 요한의 목을 바란다고 했고 그 소망은 이루어졌다.

　　"그 후 요한의 제자들이 유해를 가져가도록 허락받았다."라는 문장으로 끝나니 이야기는 이것뿐이다. 살로메는 원전에서 개성 없는 조연에 불과했다. 그런 그녀를 애욕에 사로잡힌 파괴적인 여주인공으로 돌변시킨 사람이 아일랜드의 세기말 대표 문학 작가 오스카 와일드(Oscar Wilde)다. 그는 '천진함만큼 사악한 것은 없다.'라는 의도로 희곡 〈살로메〉를 집필해 빅토리아 왕조 시대의 '고상한' 사람들에게 충격을 주었다. 남자를 모르는 순진한 왕녀가 세례자 요한에게 한눈에 반했으나 그가 상대해 주지 않자 그렇다면 그의 머리만이라도

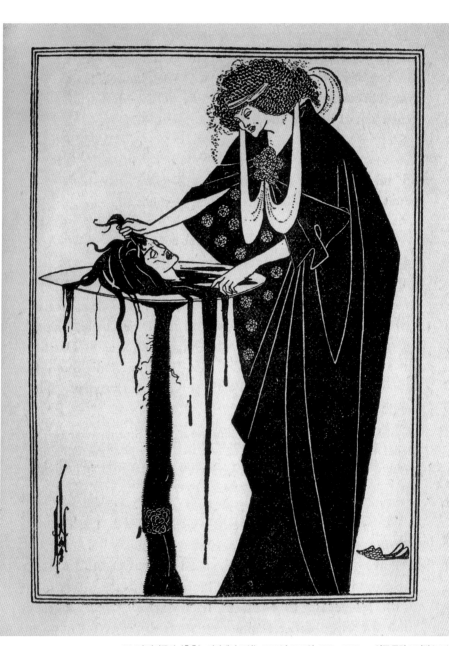

오브리 비어즐리, 〈춤추는 여사제의 보상〉, 1897년, 드로잉, 45.7×33.5cm, 영국 국립 도서관 (영국)

손에 넣고 싶다며 뒤틀린 사랑을 드러낸다. 당시 대중이 도저히 받아들일 수 없는 스토리였다.

조숙한 천재 화가 비어즐리가 그린 새로운 스타일의 삽화는 한층 더 센세이션했다. 그는 삽화를 그릴 때 "목적은 단 하나. 그로테스크할 것."이라고 분명히 밝혔다. 말 그대로 그의 그림은 그로테스크하다. 그러나 에로스와 함께 아름다움이 엉겨 붙은 기묘한 세계가 펼쳐진다. 〈춤추는 여사제의 보상〉도 그중 하나다. 지하 감옥으로부터 검은 마수와도 같은 참수인의 굵은 팔이 쑥 올라와 있고 쟁반 대신 방패 위에 놓인, 피가 철철 흐르는 요한의 머리. 흑백 그림인데도 선명한 핏빛이 보일 정도다. 요한의 머리카락을 움켜쥔 살로메의 소름 끼치는 표정은 도저히 10대 소녀로 보이지 않는다. 이 장면 직후 그는 사랑의 말을 읊조리며 죽은 자의 입술에 광기에 찬 입맞춤을 한다.

이 작품은 2017년 열린 전시회 '무서운 그림 전'에도 걸렸다. 당시 기획에 참여하여 오디오 가이드의 원고를 쓰고 있었는데, 연극배우 출신 요시다 요의 낭독이 결정되자 담담하게 쓰려던 마음을 바꿔 이 그림에만은 희곡 대사 일부를 넣어 와일드한 '살로메'로 변신시키면 어떨까 하는 생각이 들었다.

"아, 너는 내가 입을 맞추지 못하게 했었지. 아아, 이제 난 너에게 입을 맞출 거야."

"너는 죽었고 네 머리는 내 것이 되었지. 이 머리를 나는 내 마음대

로 할 수 있어.”(니시무라 고지의 일역본을 우리말로 옮겼다. ─ 옮긴이)

결과는 대성공이었다. 그림과 대사와 요시다의 매력적인 저음, 이 삼박자가 어우러져 오디오 가이드를 들은 사람들 대부분이 “소름 돋는 연기였어요.”라며 감동했다.

오스카 와일드는 프랑스 여배우 사라 베르나르가 살로메 역을 맡기를 바라고 프랑스어로 희곡을 썼다고 한다. 흔쾌히 출연을 허락한 그녀와 무대 연습까지 순조롭게 진행되고 있을 즈음 스캔들이 문단과 화단(畫壇)을 덮쳤다. 와일드가 당시 위법이던 동성애 혐의로 투옥된 것이다. 갑자기 비어즐리에게도 의심 가득한 눈초리가 쏟아졌다. 와일드는 2년의 중노동형을 선고받고 출옥했으나 이후 경제적, 정신적으로 회복하지 못한 채 마흔한 살에 객사했으며, 비어즐리는 그림 그리는 일에 지장이 생긴 데다 어렸을 때부터 앓았던 결핵이 악화되어 스물다섯 살의 젊은 나이로 요절한다. 둘 다 연극 무대를 보지 못한 채였다.

〈살로메〉는 영국에서는 상연되지 못했고 프랑스 무대도 (베르나르가 중도 하차한 탓도 있지만) 평판이 좋지 않았다. 그런데 왜인지 독일에서는 큰 인기를 끌었다. 1903년 무대를 본 작곡가 리하르트 슈트라우스는 이 연극이 ‘음악을 요구하고 있다.’라고 느꼈다. 〈살로메〉가 현란한 오페라 작품으로 재탄생한 것은 그로부터 2년 후다. 오페

라 〈살로메〉는 추악하고 부도덕하다며 떠들썩한 비난을 받았지만 초연 커튼콜을 38회나 받았고, 미풍양속에 반하고 혐오스럽다는 등 수모를 겪으면서도 독일 내 50여 곳을 돌며 관객을 열광시켰다.

오페라는 마침내 이탈리아, 미국, 프랑스에서도 성공을 거두는데 오스트리아 황제 프란츠 요제프 1세(Franz Joseph I)는 빈에서의 공연을 거부했다. 다른 도시는 괜찮다고 하여 동남부의 그라츠에서 공연되었는데 객석에는 젊은 아돌프 히틀러도 앉아 있었다. 그는 돈을 빌려 공연 티켓을 구했다고 한다.

오페라 〈살로메〉는 그 후에도 비난과 수용이라는 두 바퀴를 굴리며 계속 공연했다. 결국 처녀의 성욕은 추잡하다는 식으로 비난하는 사람은 사라졌다. 그뿐 아니라 오늘날에는 공연 무대에서 살로메 역의 소프라노 가수가 전라(全裸)로 요한의 머리를 부둥켜안은 채 장대한 아리아를 부르는 오페라단까지 있다.

퇴폐라는 말이 사라진 세계. 그것이 현대다.

오브리 비어즐리(Aubrey Beardsley, 1872~1898)

탐미주의를 대표하는 영국 화가. 독특한 화풍으로 펜화와 삽화를 다수 그렸다. 요절한 것이 애석하다.

배신자는 어디에

예수의 얼굴

이것이 레오나르도 다빈치가 생각한 구세주 예수다. 장발에 갸름한 얼굴, 오뚝한 코, 여윈 뺨, 애달픈 두 눈, 기품 있는 분위기. 수없이 제작된 영화에서도 이러한 이미지의 백인 배우들이 예수를 연기했다. 실제로는 어땠을까? 영국 방송사 BBC가 당시 유대인 남성의 두개골 등을 토대로 이것이야말로 과학적이고 실증적인 예수의 얼굴이라며 복원한 모습을 발표했는데…… 거무스름한 피부, 검은 곱슬머리와 수염, 주먹코, 야성미 넘치는 모습이었다. 오, 마이 갓!

레오나르도 다빈치의 〈최후의 만찬〉

때는 초봄. 유월절로 떠들썩한 예루살렘에서 예수는 사도 열두 명과 함께 마지막 만찬을 맞이한 참이다. 최후, 즉 다음 날엔 십자가에 못 박히는 형벌을 받으므로 이번 생 최후의 만찬이다. 이 사실을 아는 사람은 예수 자신뿐이고 사도들은 전혀 모른다. 물론 그들도 예수에게 신의 뜻에 대해 들은 적은 있다. 예수가 희생 제물인 어린양이 되어 인간들을 구한다고 했다. 그러나 아무도 믿지 않았고 (혹은 믿고 싶어 하지 않았고) 그들을 기다리는 운명을 외면했다. 배신자 유다 역시 마찬가지였다. 그는 이미 예수를 적대시하는 제사장들에게 은화 서른 닢을 받고 예수를 팔았는데, 설마 그 일을 계기로 예수가 죽임을 당하리라고는 상상도 못 했다.

스승 입장에서 보면 참으로 무정한 제자들이었다. 그는 빵을 잘라 모두에게 나누어 주며 "이것은 내 몸이다.", 포도주를 건네며 "이것은 나의 계약의 피다."라고 말한다. 자신은 구세주며 여기서 신과 새로운 계약이 맺어졌다는 엄숙한 선언이다.

그리고 드디어 폭탄 발언의 시간이다. 식사 분위기가 한창 무르익었을 때 "너희에게 말한다."라고 예수는 말한다.(그림 속 예수의 입이 벌어져 있다.) "너희 가운데 한 사람이 나를 배반할 것이다."

모두 소스라치게 놀라 어떤 이는 자리에서 벌떡 일어서고 누군가

는 몸을 앞으로 쑥 내미는가 하면 또 다른 이는 눈을 바닥으로 내리깐다. 다빈치가 그린 장면은 바로 이 순간 제자들의 반응이다.

누구보다 놀랐을 유다는 어디에 있을까? '최후의 만찬'을 그린 그림은 많지만 다빈치 이전 화가들은 예수와 사도들에게 모두 있는 후광을 유다에게만 그리지 않거나 유다만 테이블 반대편에 앉혀 감상자가 한눈에 배신자임을 알아차리게 했다.

그에 비해 다빈치 그림의 구도는 특이하다. 많은 사람이 식탁에 앉을 때, 모두가 식탁 한쪽 면에만 나란히 앉는 일은 거의 없다. 그러나 이 보기 드문 배치 탓에 인물들의 감정 표현이 두드러지게 드러나고, 반대로 유다의 존재는 교묘하게 희미해졌다. 그림을 보는 사람은 눈을 크게 뜨고 배신자를 찾아야 한다.

왼쪽에서 다섯 번째, 은화 주머니를 오른손으로 꼭 쥔 채 테이블에 팔꿈치를 괴고 있는 사람이 바로 유다다. 유다는 왜 예수를 배신했을까?

성서에는 악마가 유다의 마음에 숨어 들어가 그렇게 하도록 시켰다고 기록되어 있다. 천사도 악마도 진짜로 믿었던 시대라면 그 말이 이해가 되지만 시대가 바뀌면서 이런저런 다양한 동기가 거론되었다. 단순한 금전욕, 예수에 대한 실망, 원래 구세주 따위는 믿지 않았다, 꼭두각시처럼 신에게 조종당했다……

영국 뮤지컬 〈지저스 크라이스트 슈퍼스타〉에서는 예수에 대한 유다의 애증이 우리가 납득하기 쉽게 묘사된다. 물론 정말인지는 별

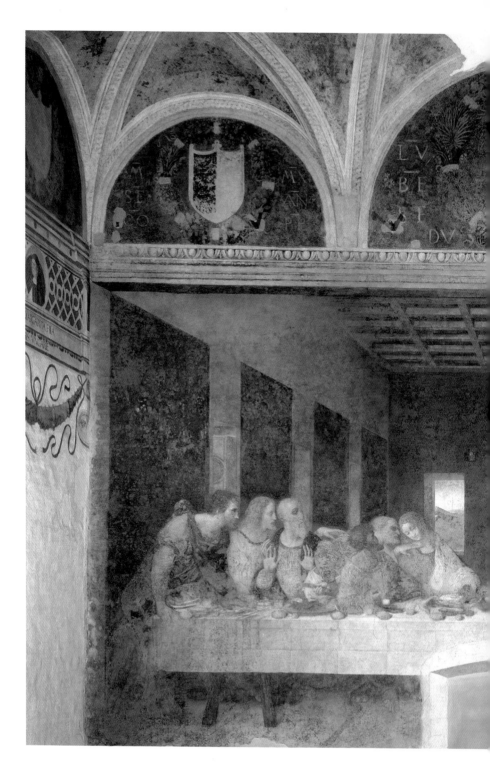

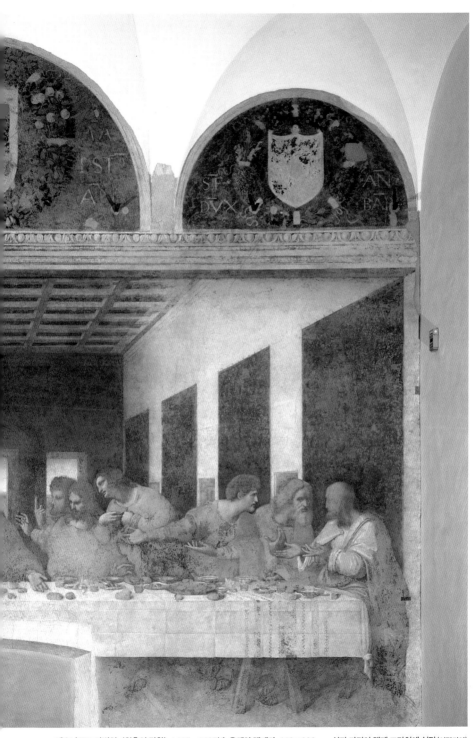

레오나르도 다빈치, 〈최후의 만찬〉, 1495~1497년, 유채와 템페라, 460×880cm, 산타 마리아 델레 그라치에 성당(이탈리아)

개의 이야기다.

유다는 예수에게 심취하여 사도가 된다. 신자 수가 적을 때에는 사도들의 유대감이 강하고 포교하는 나날에도 충실했지만 점차 예수는 이해하기 어려운 인물로 그와 멀어지는 듯했다. 또한 유다는 대중의 변덕이 얼마나 위험한지 잘 알고 이대로 돌진하면 파멸뿐이라고 몇 번이나 경고했지만 예수는 그의 말을 듣지 않았다.

유다 마음속 깊은 곳에는 내가 예수를 가장 사랑하니 예수 역시 나를 가장 사랑해 주기를 바라는 절실함이 있었을 것이다. 그 바람이 이뤄지지 않자 결국 배신하는데 막상 예수의 사형이 결정되자 그는 자신이 예수 없는 세상에서 살아갈 수 없다는 것을 깨닫는다. 유다는 예수를 판 대가로 받은 은화를 신전에 내던지고 목을 매어 죽는다.

교주도 그렇지만 영화배우나 가수 같은 스타 역시 수많은 팬이 강요하는 사랑에 계속 대응해야 한다. 그러나 그것은 숙명이며 그들은 그 숙명을 떠안은 사람들인 것이다.

레오나르도 다빈치(Leonardo da Vinci, 1452~1519)

이 이름은 '빈치 마을의 레오나르도'라는 뜻으로 최근 국제적으로는 다빈치보다 레오나르도로 표기하는 경우가 많다.

✦

지식의 욕망

재주 많은 여성을 아내로 맞으면

로코코 시대의 커리어 우먼

이 얼굴은 시공을 초월한다. 완벽하게 자리 잡은 이목구비, 과하지 않은 옅은 화장, 지적이고 현명하며 야무지게 일할 것 같은 여성. 고층 오피스 빌딩 임원실에 앉아 부하 직원에게 지시를 내리고 있다 해도 위화감이 없다. 재주와 미모로 높은 지위에 오른 여성의 전형으로 보인다. 그리고 말 그대로였다. 그녀는 바로 로코코 시대 화려한 프랑스 궁정에서 루이 15세(Louis XV)의 공식 총희(寵姬)로 정치까지 좌지우지하는 권세를 과시했던 퐁파두르 부인(Marquise de Pompadour)이다.

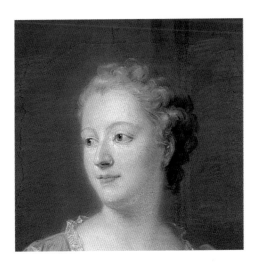

모리스캉탱 드 라투르의 〈퐁파두르 후작〉

베르사유 궁전에서 왕비보다 넓은 방에서 지낸 퐁파두르 부인은 이즈음 서른넷이었다. 루이 15세의 총희가 되고 이미 10년이 지났지만 왕의 애정은 조금도 흔들리지 않았고 지위도 반석 같아 여유와 관록이 쌓였다.

공식 총희는 단순한 왕의 정부가 아니다. 급료와 연금이 지급되는 정식 직급으로 수많은 경쟁자 중 딱 한 명만 뽑는다. 따라서 흔히 부르는 '퐁파두르 후작 부인'이라는 칭호도 정확한 명칭이 아니다. 그녀는 후작의 부인이 아니고 총희가 되었을 때 그녀 자신이 왕으로부터 영지 퐁파두르와 성(城) 및 후작 지위(훗날 공작으로 승격)를 받았다. 그러므로 엄밀히는 퐁파두르 '(여)후작'이라고 불러야 한다.

라투르는 이 초상화에서(물론 퐁파두르 후작과 협의하여) 왕에 대한 그녀의 성적 봉사 역할을 애써 지움과 동시에 그녀가 얼마나 프랑스에 없어서는 안 될 존재인지 갖가지 소품을 배치하여 전했다.

먼저 퐁파두르는 보석을 전혀 몸에 걸치지 않았다. 공사(公私)를 구별하는 사람이라는 증거다. 장미 무늬를 곁들인 드레스에서 드러난 미적 센스는 그녀가 패션 리더로서 국가 의복 산업에 공헌하였고, 작센 공국의 마이센(Meissen) 자기에 대항해 개발한 세브르(Sèvres) 도자기 산업을 장려했다는 사실을 알려 준다. 화려하기 그지없는 궁

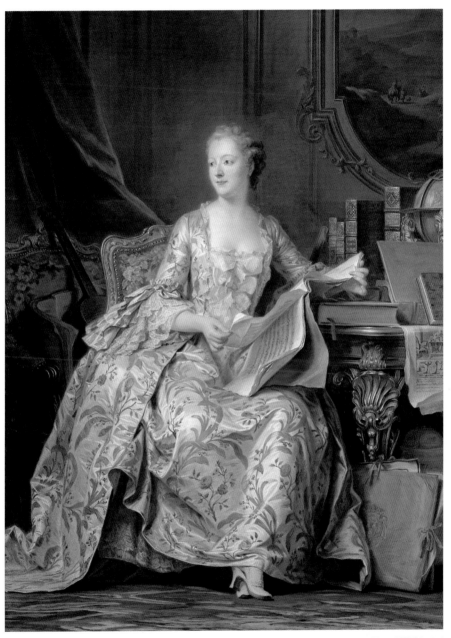

모리스캉탱 드 라투르, 〈퐁파두르 후작〉, 1755년, 파스텔, 177×130cm, 루브르 박물관(프랑스)

정 로코코 문화는 틀림없이 그녀가 이끈 것이리라.

또 수많은 학자와 예술가의 좋은 후원자였으며 그녀에게도 음악과 미술에 재능이 있었다는 사실을, 묵직하게 늘어선 《백과전서》, 《법의 정신》 등의 훌륭한 가죽 장정 책들과 손에 펼쳐 든 악보, 등 뒤에 놓인 현악기, 테이블에 드리운 판화 인쇄지(그녀가 새겼다고 알려진다.), 발치의 스케치북(표지에는 퐁파두르 후작 문장[紋章]인 세 개의 작은 탑이 새겨져 있다.)으로 알 수 있다.

퐁파두르는 연극에도 재능이 있었다. 베르사유에 처음으로 소극장 설립을 제안해 공연 기획자는 물론 배우로서 장 라신(Jean Racine) 등을 무대에 오르게 했다. 그렇게 부르봉가 피에 흐르는 우울증에 좀먹히는 루이 15세를 위로했다. 왕의 오락 거리인 사냥에도 가능한 한 함께했고 '사슴 정원'이라 불린 비밀 저택에 젊은 창부들을 모아 왕을 시중들게 한 것도 그녀의 아이디어였다.

이게 다가 아니다. 루이 15세는 정치에 전혀 관심이 없었기 때문에 점차 그녀가 실질적인 재상으로 국내외 정치를 움직였다. 국내 정치에서는 군사력 강화를 위해 사관 학교를 창설했다. 외교에서 크게 두드러진 활약은 신흥 강자로 부상한 프로이센을 타도하기 위해 오랜 기간 적대시해 왔던 오스트리아 합스부르크 왕가와의 결혼을 꾀한 일(나중에 마리 앙투아네트[Marie Antoinette]가 프랑스 왕가로 들어오는 계기가 된다.)이다. 또 일명 '페티코트 작전'으로 프로이센의 프리

드리히 대왕(Friedrich II)을 막다른 궁지로 몰아넣기도 했다.(오스트리아 왕위 계승 전쟁 때 프로이센에게 폴란드 서남부 슐레지엔을 빼앗긴 오스트리아가 탈환을 기도하여 프랑스, 러시아 등과 동맹을 맺고 영국과 결탁한 프로이센과 싸운 '칠 년 전쟁'을 말한다. 프로이센은 중반에 수세에 몰렸으나 러시아 엘리자베타 페트로브나[Елизаве́та Петро́вна] 여제가 급사한 후 형세가 뒤바뀐다. 이후 슐레지엔의 영유권을 확인받고 유럽 열강의 지위에 오르게 되었다. ─ 옮긴이) 이 작전의 이름은 미녀 3인방, 즉 합스부르크가의 마리아 테레지아(Maria Theresia)와 러시아 로마노프가의 페트로브나 그리고 퐁파두르가 프리드리히 대왕을 포위한 것에서 유래한다. 딱 한 걸음만 더 내딛으면 성공이었으나 그 직전에 작전이 실패하고 퐁파두르는 비난의 선두에 세워졌지만 루이 15세가 그녀를 감쌌다. 실제로 실패의 가장 큰 원인은 페트로브나 여제가 세상을 떠난 다음에 그 뒤를 이은, 독일을 편애한 엉뚱한 바보 표트르 3세(Peter III)가 전장에서 군대를 퇴각시켰기 때문이다.(얼마 후 왕비인 예카테리나 2세[Ekaterina II]에게 살해되었다.)

팔면육비(八面六臂)로 활약한 퐁파두르는 도대체 잘 시간이 있었을까. 없었다. 그 탓에 그녀는 체력이 떨어져 폐병을 얻고 마흔셋의 나이에 장렬히 과로사하고 만다.

그건 그렇고, 왕의 애첩은 귀족이기 마련이다. 퐁파두르는 그 점

에서도 파격적이었는데 귀족이 아닌 부유한 부르주아 출신이었다. 그 덕분에 궁정에 들어온 처음 몇 년 동안은 뒷담화의 주인공이었으나 모두의 눈에 재색을 겸비한 게 명확해지자 곧 권력을 장악하게 된다.

하나 더 놀라운 사실은 그녀에게는 이미 남편과 아이도 있었다. 대부호였던 남편은 평소 아리따운 젊은 아내를 자랑스러워하며 마음 깊이 사랑했지만 그녀의 의지는 드높았고 호색가 루이 15세에게 접근하기 위해 호시탐탐 기회를 노리다 결국 어느 가장무도회에서 왕의 마음을 사로잡는다. 아무것도 몰랐던 남편은 결혼 4주년이던 날 아내로부터 느닷없이 "저는 이제 전하의 총희가 되겠어요. 미안해요. 아듀!(Adieu!) 잘 지내요."라는 말을 듣는다. 가톨릭은 이혼을 인정하지 않는다. 하지만 절대 군주는 남의 아내를 궁정에 들였고 국민도 인정했다는 이유로 형식적인 절차조차 없이 부부가 헤어졌다는 것이 역시 프랑스답다.

불쌍한 남편은 무슨 일이 일어났는지도 모른 채 '프랑스에서 제일 유명한 오쟁이 진(자신의 아내가 다른 사내와 간통한다는 뜻이다.―편집자) 남자'라는 오명을 뒤집어쓰고 비웃음당하는 꼴이 되었다.

야심가 아내를 둔 남자는 조심할 것.

모리스캉탱 드 라투르(Maurice-Quentin de La Tour, 1704~1788)

대표작인 〈퐁파두르 후작〉은 의외로 유화가 아닌 파스텔화다. 인정받는 화가였지만 만년에는 신경 쇠약으로 고생했다.

호모 루덴스들

서양 풍선

이 풍선은 돼지 방광이다. 돼지는 귀중한 식재료로 피를 포함해 모든 부위
가 유용하게 쓰였는데 방광은 먹을 수 없어 이렇게 아이들의 장난감이 되
었다. 기밀성이 높아 공기가 빠져나가지 않고 계속 부풀어 오르는 질긴 풍
선이다. 이 그림이 그려지고 나서 300년이나 지난 후에도 요한 볼프강 폰
괴테(Johann Wolfgang von Goethe)의 아들이 돼지 방광을 받고 기뻐했다
는 기록이 있다. 단, 표면에 혈관이 가지처럼 뻗어 있는 모습은 동물의 내
장 느낌을 강하게 풍겨 종이풍선(종이로 만든 공 모양의 일본 전통 장난감으로
가미후센[紙風船]이라 부른다. − 옮긴이)의 우아함에 손을 들어 주고 싶다.

피터르 브뤼헐의 〈아이들의 놀이〉

"놀려고 태어났나.", "장난치려고 태어났나."라는 옛 노래(일본 헤이안 시대 고시라카와[後白河] 천황이 편찬한 가요집에 실렸다. ─ 옮긴이)로도 알 수 있듯이 우리 유희하는 인간 호모 루덴스(Homo Ludens)는 가난하든 가지고 놀 물건이 없든 상관없이 이렇게 놀곤 한다. 특히 아이들은 놀이의 천재라서 세상에 물들지 않은 순진한 그 움직임은 나도 모르게 넋을 놓고 보게 된다.

노인과 아이의 수가 역전된 현대의 성숙 사회(인구 증가와 경제 성장이 끝나고 정신적, 문화적 성숙을 중시하는 사회로, 영국의 물리학자이자 미래학자인 데니스 가보르의 저서 《성숙 사회》[The mature society]에서 유래한다. ─ 옮긴이) 일본에서는 가끔 아이들이 떠들썩하게 놀고 있으면 매미 울음소리나 자동차 경적 소리 같은 소음으로 여기는 사람도 있는 듯하다. 하지만 16세기 중반에 "시끄럽다, 조용히 해!"라고 호통치는 어른은 거의 없었을 것이다.

그림 속에는 지금도 아이들이 즐겨 하는 놀이가 많이 등장한다. 앞구르기, 말타기, 굴렁쇠 굴리기, 죽마 놀이, 물구나무서기, 팽이치기, 가면 놀이, 까막잡기, 철봉 매달리기(정확히는 철봉이 아닌 가로목), 가게 놀이, 나무 타기, 인형 놀이, 기마전, 물총 놀이 등…….

그림 왼쪽 위에는 냇물에서 헤엄치는 아이들도 보인다. 그중 한

명은 튜브를 타고 있는데 역시 돼지 방광을 부풀린 것이다. 그 옆 물가에는 여자아이들이 쫙 펼쳐지는 주름치마를 입고 뱅글뱅글 돌다가 어지러워 주저앉는다. 깔깔거리는 웃음소리까지 들리는 듯하다.

왼쪽 아래에서는 공기놀이. 공기는 팥 주머니도 돌멩이도 아닌 양의 목말뼈(발목뼈 가운데 가장 뒤 안쪽에 있는 뼈로 정강뼈 및 종아리뼈와 발목 관절을 이룬다. ─편집자)다. 놀랍게도 기원전 5세기에 이미 목말뼈로 만든 공기가 존재했는데 처음 발명한 사람은 리디아인으로 이후 실크로드를 통해 아시아에 전해졌다고 한다.

이 그림에는 숨겨진 의미도 있다고 한다. 정치를 해야 할 어른들이 아이들처럼 놀고 있을 뿐이라는 비난을 담았다는 것이다. 과연 그럴까?

만약 그렇다 해도 이 그림은 구석구석까지 어린이들의 지칠 줄 모르는 에너지로 채워져 있다. 머릿속으로 이리저리 궁리해서 마침 갖고 있는 재료로 장난감을 만들어 이렇게도 놀고 저렇게도 놀고, 이렇게도 움직여 보고 저렇게도 움직여 보고……. 화가는 자신의 어린 시절을 떠올렸거나 자식들(브뤼헐에겐 아이들이 많았다.)을 보고 그림 그리는 것이 즐거웠던 게 틀림없다. 이 그림을 주문한 사람 역시 이를 벽에 걸고 바라보며 놀이 본연의 활력을 생생하게 느꼈을 것이다.

브뤼헐은 이 작품에 그림 그리기를 포함해 여든 가지가 넘는 놀이를 그려 넣었는데 생각해 보면 그림을 그리는 일도 일종의 놀이다.

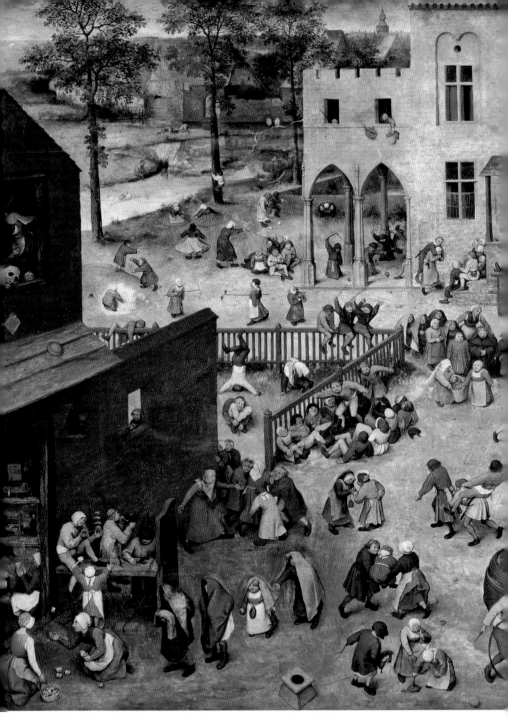

피터르 브뤼헐, 〈아이들의 놀이〉, 1560년, 패널에 유채, 118×161cm, 빈 미술사 박물관 (오스트리아)

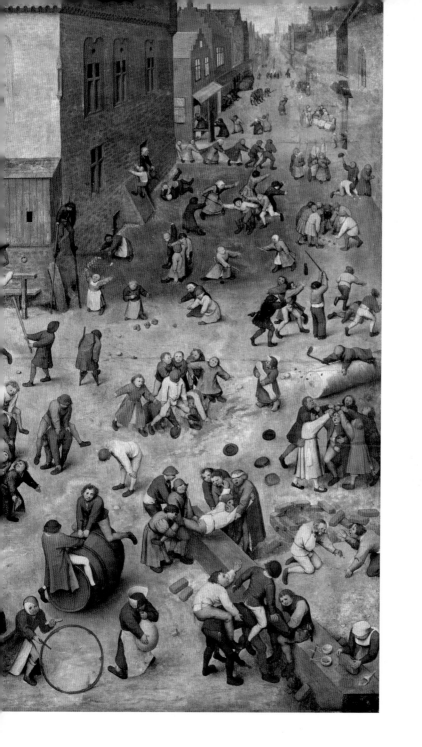

아이들은 모두 그림 그리기를 좋아한다. 좋아하는 정도가 커지면 화가가 되는 것이다.

피터르 브뤼헐(Pieter Bruegel, 1525?~1569) **혹은 대(大) 피터르 브뤼헐**(Pieter Bruegel le Vieux)

플랑드르 미술의 인기 화가. 삼대가 모두 화가였다. 대표작으로는 〈바벨탑〉, 〈눈 속의 사냥꾼〉이 있다.

공기놀이

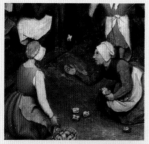

먼저 양의 목말뼈를 몇 개 바닥에 흩뿌려 놓고 한 개를 던져 올린 사이에 바닥에 있는 것들을 재빨리 모아 줍는다. 아주머니 얼굴의 이 여자아이는 벌써 앞치마에 많은 전리품을 끌어모았다.

눈 가리고 냄비 두드리기

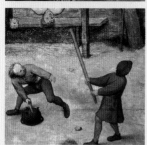

술래는 모자로 얼굴을 가리고 긴 장대를 든 채 뒤집힌 냄비 쪽으로 천천히 걸어간다. 친구가 냄비를 두드려 소리를 내어 방향을 알려 준다. 일본 해변에서 지금도 으레 하는 놀이인 '수박 깨기'의 원조인지도 모르겠다.

죽마 놀이

이런 높은 죽마에 탄 채 걸어 다니려면 상당한 균형 감각이 필요하다. 게다가 요즘 것과 달리 손잡이가 앞이 아닌 뒤에 있다. 아래에서 여자아이가 놀라고 있다. 근대 이전에는 남자아이가 부상을 당해 죽는 경우가 많았다. 넘어져서 무릎만 까져도 세균 침입으로 곧장 패혈증에 걸렸기 때문이다.

기마전

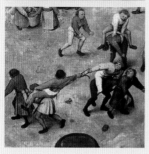

3인 1조로 대결한다. 사령관 역을 하는 아이가 말을 이끌어 두 팀 사이 거리를 조절하면 기사 역을 맡은 아이가 말 역의 아이 등에 탄 채 상대와 맞서 줄을 잡아당긴다. 줄을 끌어당겨 상대를 떨어뜨리면 이긴다. 전란이 잦은 시대였으므로 조만간 용병이 되는 아이도 있었을 것이다. 백병전(白兵戰. 칼이나 창, 총검 등 무기를 가지고 직접 몸으로 맞붙어 싸우는 전투다. —편집자) 훈련으로도 좋았을 듯하다.

미의 규범

세계에서 가장 유명한 천사

이렇게 귀여울 수가! 이 아이는 세계에서 가장 유명한 천사라고 하겠다. 잠에서 막 깬 듯이 흐트러진 머리, 치켜뜬 눈. 응석꾸러기인 주제에 지루한 듯이 손으로 턱을 괴고 있다. 이 남자아이(천사는 원래 성별이 없지만) 그림은 초콜릿 포장지를 비롯해 갖가지 상품 포장에 넘쳐 난다. 독일에서 그림엽서를 구입한 적이 있는데 그 속에서 아이는 담배 연기를 피워 올리며 오른팔에 머그잔을 끼고 심사숙고 중. 제법 그럴듯한 모습이었다.

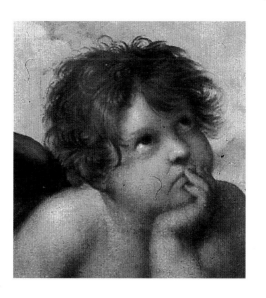

라파엘로 산치오의 〈시스티나 성모〉

유럽에서는 오랜 세월 동안 "마치 라파엘로의 마돈나처럼 아름답다."라는 말이 여성에게 최고의 찬사였다.(미술사학자 버나드 베렌슨[Bernard Berenson]이 말하기를.) 이 성모를 보면 누구나 고개를 끄덕일 것이다. 앳되어 보이는 달걀형 얼굴, 부드럽게 부푼 사랑스러운 입매, 우아하게 활을 그린 눈썹, 어딘가 슬픈 듯한 커다랗고 맑은 눈동자.

하늘의 상징인 커튼이 좌우로 열리고, 보통 어른만 한 체격의 성모 마리아가 어린 예수를 안은 채 구름을 타고 나타난다. 베일을 돛처럼 부풀리고 마치 우아한 범선처럼 관람자에게 고요히 다가온다. 성모 품속 어린아이는 미래의 예수가 될 운명이라서 아래의 두 천사 같은 순수함과 사랑스러움 대신 어렴풋한 두려움을 눈길과 몸짓에 띄우고 있다. 성모 또한 어린 예수의 가혹한 앞날을 알고 그 때문에 긴장한 듯한 표정을 짓고 있다. 인류의 희생양으로 정해진 어머니와 아들…….

진녹색 커튼 저편 안개 속에 숨어 있지만 머리 부분에 날개가 달린 상급 천사(천사는 아홉 등급으로 나뉘고 구품천사는 다시 상급, 중급, 하급 세 그룹으로 묶이는데 그중 상급 3대 천사를 치품천사[세라핌], 지품천사[게루빔], 좌품천사[오파님]라고 부른다. ─옮긴이) 무리가 희미하게

보인다. 모두 입을 벌리고 있어 성가를 합창하는 소리가 울려 퍼지는 듯하다. 왼쪽 노인과 오른쪽 젊은 여성은 고대 로마 시대에 순교한 성 식스투스 2세(Sixtus II)와 성 바르바라(St. Barbara)다. 단, 그들의 얼굴은 라파엘로에게 그림을 주문한 교황 율리우스 2세(Julius II)와 그의 조카딸(실제로는 교황의 숨겨진 아이인 것 같다.)과 닮았다고 알려졌다. 앞쪽을 가리키는 늙은 순교자의 오른손 손가락은 원근법의 본보기처럼 묘사되어 화면 밖으로 튀어나올 것만 같다.

이 그림은 율리우스 2세가 피아첸차에 있는 산시스토 성당의 제단화로 주문한 작품이다. 제목은 거기서 유래한다.

각 인물의 배치는 십자가를 연상시킨다. 마리아가 지금까지 성모상 중에서도 특히 엄숙한 표정인 이유는 예수의 십자가 책형 장면을 내다보았기 때문이 틀림없다. 그림에 성모자(성모와 아기 예수)와 순교자만 있었다면 그림의 인상이 어땠을까? 만약 아래 위치한 귀엽고 포동포동하며 더없이 인간적인 두 아기 천사가 없었다면?

머리카락이 이리저리 뻗친 귀여운 천사들을 없애면 십자가의 이미지도 없어진다. 삼각형으로 구도가 안정되어 다가가기 어려운 성스러운 작품이 될 것이다. 또한 종교색과 비극성도 커질 텐데 그것 나름대로 나쁘진 않지만 그리스도교 신자가 아닌 감상자들의 흡인력은 엷어진다. 물론 제단화라서 그렇게 해도 좋았겠지만 이 그림에 이렇게 작고 매력적인 조연을 곁들이려 한 센스야말로 재능이다.

라파엘로 산치오, 〈시스티나 성모〉, 1513~1514년, 캔버스에 유채, 265×196cm, 드레스덴 미술관 (독일)

이 그림은 라파엘로 원숙기의 걸작이자 그가 그린 최후의 성모자상이다. 그렇다 해도 당시의 라파엘로는 아직 서른. 두려울 정도로 조숙한 천재의 남은 인생은 그 후로 단 일곱 해뿐이었다.

이 작품은 완성된 후 대략 200년이 지난 다음인 1750년대에 작센 공국의 선제후가 구입하여 독일 드레스덴으로 정중하게 옮겨져 북유럽 미술계(15, 16세기 이탈리아 미술과 구분하기 위해 알프스 이북 독일, 네덜란드, 프랑스 등의 미술을 총칭해 '북유럽 미술'이라고 불렀다. 주로 현재의 벨기에인 플랑드르 지역이 유명하다. - 옮긴이), 아니 미술 애호가 사이에 일대 선풍을 일으켰다. 지금은 르네상스라고 하면 다빈치와 부오나로티 미켈란젤로(Buonarroti Michelangelo, 1475~1564)를 먼저 떠올리지만 당시에는 라파엘로야말로 신적인 존재였다. 그의 그림이 너무나 훌륭한 나머지 천상의 성모를 직접 보고 그렸다는 입소문까지 났다.

문학자 괴테는 "이 작품의 가치를 뛰어넘는 그림을 그릴 수 있는 사람은 아무도 없다."라고 감탄했다. 그 외에도 미술 평론가 요한 빙켈만(Johann Winckelmann), 철학자 프리드리히 니체(Friedrich Nietzsche), 작곡가 리하르트 바그너(Richard Wagner)와 펠릭스 멘델스존(Felix Mendelssohn) 등 많은 이가 소리 높여 상찬했다. 독일인뿐만이 아니다. 프랑스 화가 앵그르는 "300년 전에 태어났더라면 라파

엘로의 제자가 될 수 있었을 텐데."라며 아쉬워했다.

그리고 1867년, 한 저명한 러시아 작가가 드레스덴을 방문했다. 그는 이 작품을 보기 위해 몇 번이나 미술관을 방문했는데 그림의 세로 길이가 2.6미터나 되는 대작인 데다가 방이 어두컴컴해 그의 눈높이에서는 성모의 발 언저리밖에 보이지 않았다. 중요한 얼굴이 잘 보이지 않았던 것이다. 보고 싶고 알고 싶은 욕구가 너무 강한 나머지 기어코 미술관 구석에 있던 의자를 끌어와 그 위에 올라가 그림을 보려고 소란을 피웠다. 미술관 직원에게 한소리 들었음은 말할 것도 없다. 그러나 그는 직원이 떠난 후 다시 의자 위에 올라 바싹 다가가 그림을 본 후, 아내에게 "드디어 마돈나를 봤어."라고 말했다고 한다.

그 사람은 바로 표도르 도스토옙스키(Фёдор Достоевский)로 그의 나이 마흔여섯일 때의 일이었다.

도스토옙스키는 마치 이 그림 속 마돈나의 주술에 걸린 것 같았다고 했다. 그는 이 작품의 레플리카를 (성모자의 얼굴만을 잘라 내) 액자에 넣어 서재에 걸어 두었는데 이 그림 바로 아래에 자리한 소파에서 누운 자세로 숨을 거두었다고 한다.

라파엘로 산치오(Raffaello Sanzio, 1483~1520)

르네상스 3대 거장 중 한 명. 그의 죽음은 이탈리아 르네상스의 종언으로 여겼다. 또 나중에 생긴 각국 아카데미즘의 표본이 되었다. 책에 실린 작품의 제목은 통칭 〈산 시스토 성모〉, 현재는 〈시스티나 성모〉라고 많이 불리는데 시스티나와 산시스토 모 두 고대 로마 제국 시대 교황인 식스투스 2세와 연관이 있다.

그랜드 투어에서 교양을

위화감이 드는 이유는

'성모의 화가'라고 불린 라파엘로의 작품 가운데 가장 사랑받는 걸작 하나
가 이 〈의자에 앉은 성모〉다. 마리아, 아기 예수, 세례자 요한이 자아내는
친밀감, 색채의 절묘한 조율, 완벽한 구도. 결정적인 것은 매력적인 마리아
의 얼굴이다. 가까이하기 어려운 성스러운 존재라기보다 삶이 자애로 가
득 찬 어머니가 여기에 있다……고 말할 참이었는데 '어딘지 모르게 평범
하다.'라고 느낀 사람이 있다면 바로 정답이다. 이 그림은 모사다. 진품의
오라가 빠졌다.

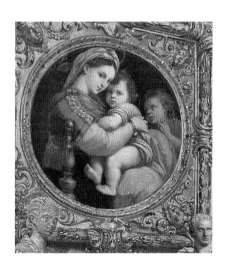

요한 조파니의 〈우피치의 트리뷰나〉

심홍색 벽이 인상적인 이곳은 이탈리아 피렌체 우피치 미술관의 특별실(트리뷰나[La Tribuna]). '우피치'(Uffizi)는 영어의 '오피스'(Office)를 뜻하는데 여기서 짐작할 수 있듯이 원래는 메디치가의 청사였다. 18세기가 되자 청사 건물에 역대 메디치가 당주들의 수집품이 전시되어 무제한까지는 아니더라도 허가를 받으면 견학할 수 있었다. 공립 미술관으로서는 루브르보다 빨리 탄생했다.

그리고 18세기라면 그랜드 투어(grand tour)의 전성기다. 그랜드 투어란 주로 영국 부유층 자녀가 교육의 총정리로 장기간 혹은 수년 동안 외국을 여행하며 교양을 쌓는 것을 말하며, 가장 인기가 좋았던 방문지는 이탈리아였다. 추운 나라에 사는 사람이 남국을 동경하는 것은 흔한 일이고 여기에 문화를 접하고 교양까지 쌓고자 할 때, 이탈리아는 르네상스의 발상지이자 폼페이를 비롯한 대규모 유적과 명소로 유명한 곳이니 당연했다. 특히 회화 애호가들은 메디치의 보물을 볼 수 있는 우피치를 목표로 했다.

그리하여 이 그림이 탄생한다.

카메라가 없는 시대다. 아름다운 컬러 사진을 실은 화집 등은 말할 필요도 없고 모사라도 좋으니 우피치 소장품이 최대한 많이 담긴 그림을 궁정에 걸어 놓고 싶었던 영국 조지 3세(George III)의 비 샬

럿(Charlotte of Mecklenburg-Strelitz, 어진 부인으로 유명하다.)이 당시 인기 화가인 조파니에게 그림을 주문했다. 그는 기세등등하게 피렌체로 떠나 우피치 미술관의 그림들을 열심히 모사했다. 미술관 측도 대국 왕비에게 의뢰받은 화가니 함부로 대할 수 없어 5년에 걸친 제작에 협조했다. 그 결과 명화 스물다섯 점(우피치 미술관 소장품 외의 작품도 있다.), 조각과 고대 도자기, 거기다 예술가에게 경의를 표한다며 붓과 팔레트, 쇠망치와 못 등까지 그려 넣은 대작이 완성되었다.

그러나 '우피치 미술관에서는 이런 훌륭한 그림과 조각품을 볼 수 있답니다.'라는 첫 번째 목적이 심하게 변질되어 버렸다. 마치 집단 초상화처럼 예술품 사이로 가발 쓴 영국인 관람객(모두의 이름과 지위를 알 수 있다.)이 북적거리며 화면을 넘치도록 메우고 있기 때문이다. 혹시 조파니가 이런 그림을 그리고 있다고 어디선가 들은 부자들이 자기 모습을 남기고 싶어 뇌물이라도 건넨 것은 아닐까, 충분히 의심스러운 상황이다.

어쨌든 그림에 등장한다는 것은 그랜드 투어가 가능한 신분인 데다가 예술을 알아보는 심미안이 뛰어난 일류 인재라는 증거였다. 덧붙여 완성작은 (자신들의 얼굴과 함께) 영국 왕궁에 장식될 터였다. 그보다 더한 영광은 없었다. 대대손손 길이 전할 자랑거리였다.

바로 조파니가 본인의 모습까지 그림에 그려 넣게 된 전말이다.

그림을 주문한 왕비는 그림의 완성도에 상당한 불만을 토로했다

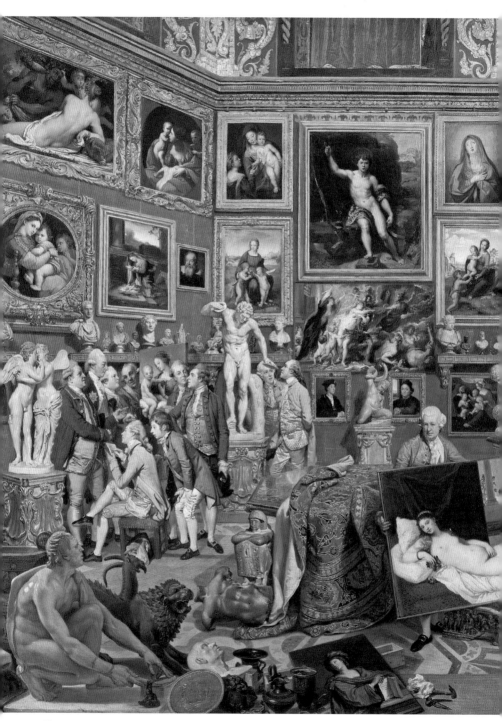

요한 조파니, 〈우피치의 트리뷰나〉, 1772~1777년, 캔버스에 유채, 123.5×155cm, 로열 컬렉션(영국)

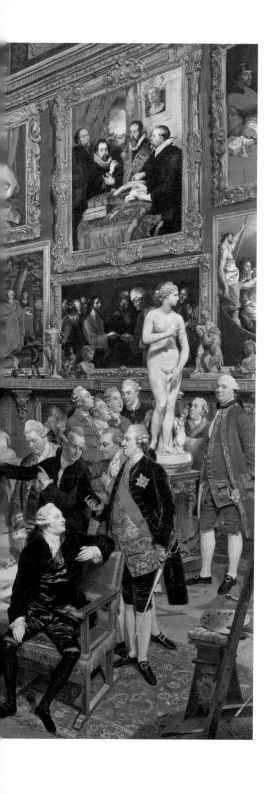

고 하는데 때는 이미 늦었다. 그림 속 작품 중에 오늘날 우리에게도 잘 알려진 회화의 제목과 화가 이름을 91쪽에 실었다. 라파엘로의 작품이 많은 이유는 19세기 무렵까지 각국 미술 아카데미가 그의 그림을 금과옥조(金科玉條)로 삼았기 때문이다.

요한 조파니(Johann Zoffany, 1733~1810)

독일에서 태어나 이탈리아에서 공부한 후 영국에서 활약했다. 조지 3세의 초상화도 그렸다. 대표작은 〈우피치의 트리뷰나〉다.

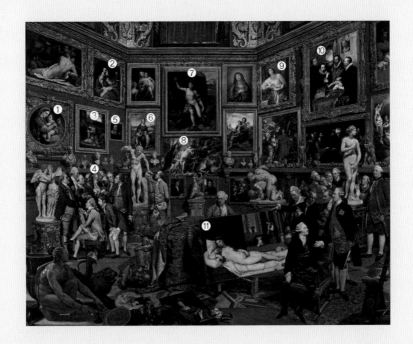

① 라파엘로 산치오, 〈의자에 앉은 성모〉

② 귀도 레니(Guido Reni, 1575~1642), 〈가톨릭의 자비〉

③ 안토니오 다 코레조(Antonio da Correggio, 1489~1534), 〈아기 예수를 경배하는 마리아〉

④ 라파엘로 산치오, 〈니콜리니 쿠퍼의 마돈나〉(조파니 본인이 그림을 들어 보여 주고 있다.)

⑤ 쥐스튀스 쉬스테르만(Justus Sustermans, 1597~1681), 〈갈릴레오의 초상〉

⑥ 라파엘로 산치오, 〈황금방울새와 성모〉

⑦ 라파엘로 산치오, 〈세례자 요한〉

⑧ 페테르 루벤스(Peter Rubens, 1577~1640), 〈전쟁의 공포〉

⑨ 귀도 레니, 〈클레오파트라〉

⑩ 페테르 루벤스, 〈네 명의 철학자들〉

⑪ 베첼리오 티치아노(Vecellio Tiziano, 1488?~1576), 〈우르비노의 비너스〉

생존의 욕망

볼가강에서 배를 끌다

우마처럼

러시아 대표 화가 레핀은 젊은 날, 상트페테르부르크의 네바 강가를 산책하던 중 가축처럼 배를 끄는 인부들을 보고 충격을 받는다.(달구질하는 노동자를 본 미와 아키히로처럼.[일본 가수 겸 배우로 1975년 공사장에서 달구질꾼으로 힘들게 일하는 어머니를 그리며 〈달구질의 노래〉를 발표했다. ─ 옮긴이]) 그 후 볼가강에서 스케치를 거듭해 몇 번이나 고쳐 그린 뒤 이 작품을 완성했다. 이 그림은 그의 이름을 세상에 알린 출세작이 되었다. 여기엔 초상화가로서의 역량도 발휘되었다. 배 끄는 인부들의 억센 얼굴, 볕에 타고 때에 찌들어 검붉고 거칠어진 피부, 빠진 이, 소금처럼 짠 땀으로 범벅이 된 이들의 쏘아보는 듯한 눈빛은 무엇을 호소하는 걸까?

일리야 레핀의 〈볼가강의 배 끄는 인부들〉

'달구질'(대형 장비가 없던 시절 건설 현장에서 인부들이 터를 다지던 일)처럼 현재는 '배 끌기'가 무엇인지 아무도 모른다. 이 그림은 세계사 교과서에 자주 등장하는데 젊은 사람들 대부분이 오해할 수 있다. 강 하구 선착장까지 얼마 안 되는 거리를 밧줄로 끄는 일 혹은 얕은 여울에 좌초한 배를 옮기는 일 정도라고 말이다.(나는 젊지도 않은데 부끄럽게도 오랫동안 그렇게 믿어 왔다.)

그러나 실제는 그렇게 간단한 일이 아니었다.

화물용 소형 범선은 항구에 들어온 대형 선박에서 밀가루나 석탄 같은 화물을 옮겨 싣고는 하천을 여러 번 왕복하며 각지로 운반한다. 그러나 상류로 이동할 때는 물살의 흐름을 거스르기 때문에 배 스스로 나아갈 수 없어 말이나 사람이 끌 수밖에 없었다. 고용된 인부들은 넓은 가죽 벨트를 몸에 두른 채 꼬치에 꿰인 말린 정어리처럼 줄지어 서서 돛대에서 뻗어 나온 로프를 끌며 하루에 20~30킬로미터씩 며칠 동안, 경우에 따라서는 수십 일이나 걷기만 한다. 목적지에 도착하여 짐을 부린 뒤에는 범선을 타고 다시 항구로 돌아가서 짐을 실은 배를 끈다. 쥐꼬리만 한 보수에 비하면 참혹한 중노동이다.

"빌린 돈을 못 갚으면 볼가강에 끌려간다."라는 말이 떠돌기도 했다. 진정한 밑바닥 세계. 빚을 갚지 못해 팔려 온 농부, 도망친 농노,

카자크(15세기 후반에서 16세기 전반에 걸쳐 오늘날 우크라이나 일대와 러시아 서남부 지역에서 자치적으로 군사 공동체를 형성한 농민 집단. 18세기에 러시아 제국에 맞서 반제정 반란을 일으켰고 내전 수준의 전투를 벌이기도 했다. 18세기 말에는 러시아에서 특수 군사 신분이 되었으며 20세기에 이르기까지 여러 전쟁에 동원되었다. ─옮긴이), 불법 이민자, 탈주병, 탈옥수……. 저임금이어도 감히 불만을 내비칠 수 없는 사람들이다.(이 그림에는 나오지 않지만 개중엔 여성도 있었다.)

강가에 배 끄는 길이 정비된 곳도 있기는 했지만 몇 군데 없었고 이 그림에서도 남자들이 걷고 있는 곳은 위험해 보이는 모래땅이다. 장화를 신은 사람은 한 명뿐, 한 사람은 맨발, 나머지는 모두 손으로 나무껍질을 엮어 만든 신을 양말에 동여매었다. 몸에 걸친 옷도 땀과 땟물 투성이로 넝마와 다름없다. 끝없이 펼쳐진 러시아의 여름 하늘, 어딘지 알 수 없는 곳까지 도도하게 흐르는 볼가강.

짐을 잔뜩 실은 배는 인부들이 지금까지 살아왔던 삶처럼 무겁기 그지없다. 그들은 벨트에 온몸의 무게를 실은 채, 앞으로 고꾸라질 듯이 몸을 기울이고 한 걸음, 한 걸음 땅을 다지듯 밟아 가며 앞으로 나아간다. 그림 속 땅 밑바닥에서부터 유명한 러시아 민요 〈볼가강의 뱃노래〉가 울려 퍼지는 것 같다. 실제로 배를 끌 때는 소리 내어 노래를 부르며 리듬을 타고, 박자에 맞춰 축 늘어진 양팔과 몸을 좌우로 흔들며 전원이 한 몸이 된 듯 움직이지 않으면 잘 나아갈 수 없다.

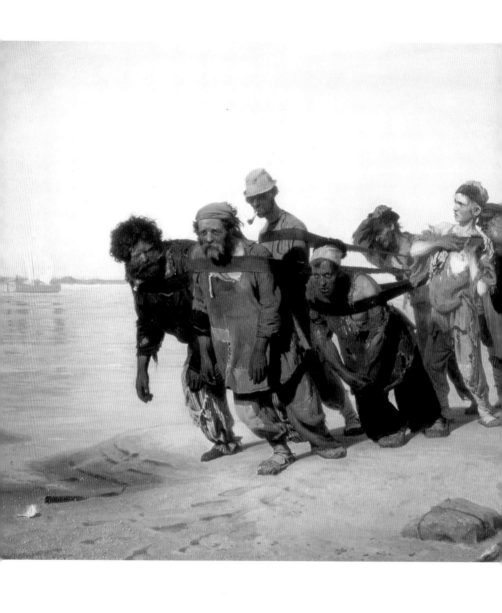

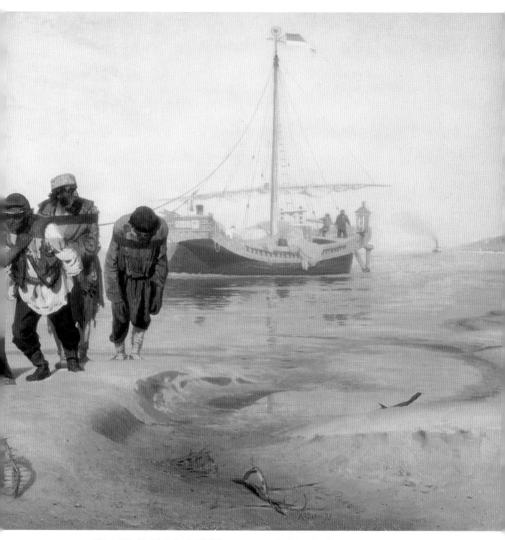

일리야 레핀, 〈볼가강의 배 끄는 인부들〉, 1870~1873년, 캔버스에 유채, 131.5×281cm, 러시아 미술관(러시아)

레핀이 배 끄는 광경을 보고 분기탱천한 것도 이해가 간다. 그림 오른쪽 뒤 풍경을 보기 바란다. 증기선이 연기를 뿜어내고 있다. 때는 19세기 후반. 이미 증기선이 개발된 지 70년이나 지났다.(최초의 증기선은 로버트 풀턴[Robert Fulton]이 개발한 클러몬트호로 1807년 8월 17일 미국 허드슨강을 따라 뉴욕과 올버니를 왕복 운항했다. 그러나 여러 이유로 범선에서 증기선으로의 전환은 쉽지 않았다. 바람은 무료지만 증기선에는 돈이 들어서 선주들이 달가워하지 않았다. 점차 증기선의 성능이 개선되면서 100년 후에는 범선이 자취를 감추었다. ─ 옮긴이) 그런데도 러시아는 가죽 벨트를 몸에 걸친 사람들을 가축처럼 변함없이 계속 혹사했다. 고용주는 그쪽이 돈이 훨씬 덜 들었기 때문이다. 농노 해방령 (1861년 러시아 황제 알렉산드르 2세[Александр II]가 내린 농노 해방에 관한 법령. 이에 따라 농노는 인격적 자유를 얻었으나 모든 토지는 지주의 재산이었으므로 많은 배상금을 지불해야 했다. 농노는 결국 지주 밑에서 소작인이 되거나 토지를 떠나 노동자가 되는 경우가 많아 농민의 빈곤은 여전했다. ─ 옮긴이)이 발표되었지만 빈민 입장에서는 상황이 전혀 좋아지지 않았고 로마노프 왕가만이 여전히 유럽 제일가는 부자 행세를 하고 있었다.

이래서야 혁명이 일어날 수밖에 없다.

레핀 본인이 쓴 기록에 따르면 이 작품이 탄생한 최초의 계기는

친구들과 네바 강변을 산책할 때의 일이었다. 멋진 옷을 차려입은 신사 숙녀가 거닐고 있는 곳에 난데없이 거무스름한 배 끄는 인부들 한 무리가 나타나 스윽 지나쳐 갔다. 그는 인텔리겐치아(intelligentsia, '민중의 편에 선 지식인'을 뜻하는 단어로 제정 러시아 때 혁명적 성향을 띤 지식인에게서 유래했다. ─옮긴이) 나부랭이로서 이 상황을 고발해야겠다고 생각했을 것이다. 레핀은 부자와 빈민을 대비해 그린 스케치를 친구에게 보여 줬다.

그야말로 훌륭한 친구였다. 그는 레핀에게 이렇게 말했다. "눈물을 짜내는 그림이군, 구태여 그릴 가치는 없어. 정말로 그들을 알고 싶다면 당장 볼가강으로 가게."

레핀은 정말 볼가강으로 향했다. 배 끄는 인부들과 친해져 그들의 표정과 동작을 관찰하고 그들의 이야기에 싫증 내지 않고 귀를 기울이자 그들 한 명 한 명이 실로 개성 넘친다는 것을 새삼스레 깨닫는다. 레핀 자신이 지금까지 극빈층을 하나의 검은 집단으로밖에 보지 않았다는 증거였다. 둔전병(屯田兵)의 아들로 태어나 고생 끝에 미술학교에 다니는 처지면서도 계급 사회에 눈이 어두웠던 것이다. 그때부터 그의 눈은 인간 자체를 향하게 되었다.

그리하여 완성한 그림이 〈볼가강의 배 끄는 인부들〉이다. 열한 명 각자에게 저마다의 얼굴이 있다. 달관한 듯 보이는 초로의 남자, 가슴께 벨트를 저도 모르게 잡아당겨 떼려고 하는 젊은이, 배를 끌면서

여유롭게 담배를 피우는 남자, 얼굴을 뒤로 돌려 배 갑판에 진 치고 있는 고용주를 노려보는 남자, 그저 온몸으로 절망을 발산하는 남자…….

그림 앞에 선 사람은 러시아의 비참한 현실 한복판에 내동댕이쳐 질 뿐 아니라, 인부 한 명 한 명이 지금까지 살아온 인생, 앞으로 살아갈 인생에 대해 곱씹어 보지 않을 수 없다. 그들이 우리와 같은 인간임이 뼈에 사무치지 않을 수 없다. 이 그림이 명작인 이유다.

일리야 레핀(Илья Рѣпинъ, 1844~1930)

〈이반 뇌제와 그의 아들〉, 〈터키 술탄에게 편지를 쓰는 자포로지의 카자크들〉 등 수많은 훌륭한 작품을 남겼다. 만년에는 혁명 후의 소련을 떠나 핀란드에서 살았다.

레핀과 러시아 혁명

1844년	레핀, 러시아 제국 하리코프(현재 우크라이나 동북쪽 도시)에서 태어나다.
1873년	**〈볼가강의 배 끄는 인부들〉**을 완성하고 화가로서 명성을 확립하다.
1878년	러시아, 터키와의 전쟁(러시아–튀르크 전쟁)에서 승리하다.
1880년	레핀이 〈어느 선동가(나로드니키[народники, 러시아의 사회주의 운동가 혹은 그 집단])의 체포〉에 착수하다.
1881년	러시아 황제 알렉산드르 2세가 사회주의자에게 암살당하다.
1885년	레핀, 〈이반 뇌제와 그의 아들〉을 완성하다.
1903년	〈톨스토이의 초상〉 완성.
1905년	러일 전쟁에서 러시아가 패배하다.
1914년	제1차 세계 대전이 발발하고 러시아가 참전하다.
1917년	러시아 혁명이 발발하고 핀란드가 러시아로부터 독립하다. 레핀의 거주지던 레피노가 핀란드령이 되다.
1930년	레핀, 러시아의 귀국 요청을 거절하고 핀란드에서 사망하다.

잠과 죽음은 형제

양귀비 화관

장밋빛 뺨과 피처럼 붉은 입술, 마치 소녀인 듯한 이 소년은 꿈의 신 모르페우스(Morpheus). 양귀비 화관을 쓴 채 잠들어 있다.(꿈의 신은 어떤 꿈을 꿀까?) 진통, 지사(止瀉), 최면 등에 쓰이는 모르핀(morphine)의 이름은 모르페우스에서 유래했고 그 성분은 양귀비에서 채취한다. 양귀비꽃이 지고 나서 맺힌 열매 표면에 상처를 내 배어 나온 유액을 가열하여 건조한 것이 아편이고, 이를 분리 및 정제한 것이 의료용 모르핀이다.

피에르나르시스 게랭의 〈모르페우스와 이리스〉

수면욕은 식욕, 성욕과 더불어 동물의 3대 본능이라고 일
컫는다. 이 중에서 성욕은 채우지 않아도 죽지는 않으나 먹지 못하거
나 잠을 못 자면 반드시 죽는다. 절실한 생존 욕구인 셈이다.

그리스 신화에서는 잠을 담당하는 신을 '잠의 왕국' 신들이라 한
다. 이 왕국의 지배자는 잠의 신 히프노스(Hypnos). 그의 어머니는
밤의 여신 닉스(Nyx, 홀로 그를 낳았다.), 쌍둥이 형은 죽음의 신 타나
토스(Thanatos), 아들은 꿈의 신 모르페우스다. '밤'과 '잠', '꿈'과 '죽
음'이 때로는 모두 섞여 구분하기 어려움을 알 수 있다.

잠의 왕국은 산 중턱 동굴에 있는데 구름과 안개가 자욱이 긴 어
둠 속 침묵의 세계라고 한다. 망각의 강인 레테(Lethe) 강물이 졸졸
흐르는 소리가 꾸벅꾸벅 졸음을 불러오고, 양귀비꽃(고대부터 양귀비
의 최면 효과는 이미 잘 알려졌다.)도 흐드러지게 피어 있다.

빅터 플레밍(Victor Fleming) 감독의 뮤지컬 영화 〈오즈의 마법사〉
에는 이 신화에 영향을 받아 주인공들이 양귀비 꽃밭에서 갑자기 잠
들어 위기에 빠지는 인상적인 장면이 나온다. 또 아일랜드 작가 로드
던세이니의 짧은 단편 소설 〈거대한 양귀비〉(The Giant Poppy)에는
이런 구절이 나온다.

"졸린 듯한 양귀비꽃을 흔드는 바람은 '생각하지 마, 생각하지 마.'

라고 속삭이고 있었다."(사이조 야소의 일역본을 우리말로 옮겼다. - 옮긴이)

사랑도 증오도 생각하지 마, 기쁨도 슬픔도 생각하지 마, 죄도 적도 친구도 아이도 생각하지 말고 다 잊어버려. 생각하면 할수록 이 세상에 집착하게 될 뿐 잠과 죽음의 위로와 달램을 받을 수 없다. 모든 기억에서 멀어져 아무것도 생각할 수 없을 때 드디어 사람은 편안하게 잠의 세계, 즉 죽음의 세계로 여행을 떠날 수 있다⋯⋯. 그것이 잔혹한 형 타나토스와는 다른 히프노스의 상냥한 마음 씀씀이라고, 초고령화 사회에 진입한 일본의 현대인에게는 고개가 끄덕여질 만한 이야기인지도 모른다.

기억이 손가락 사이로 조금씩 빠져나가는 기간이 고대 그리스 시대보다 열 배에서 스무 배로 길어진 오늘날의 모습을 과연 서서히 다가오는 위무(慰撫)라고 부를 수 있을까. 하나씩 사라지는 소중한 기억은 꿈의 편린을 주워 모으는 안타까움보다 더한 초조함과 괴로움으로 느껴지는 듯하다.

게랭이 그린 이 그림의 무대는 다름 아닌 잠의 왕국. 무지개의 여신 이리스(Iris)가 혼곤히 잠든 모르페우스를 방문하는 장면이다. 여기에 앞선 이야기는⋯⋯.

서로 깊이 사랑하는 부부가 있었는데 항해 중이던 남편은 배가 난

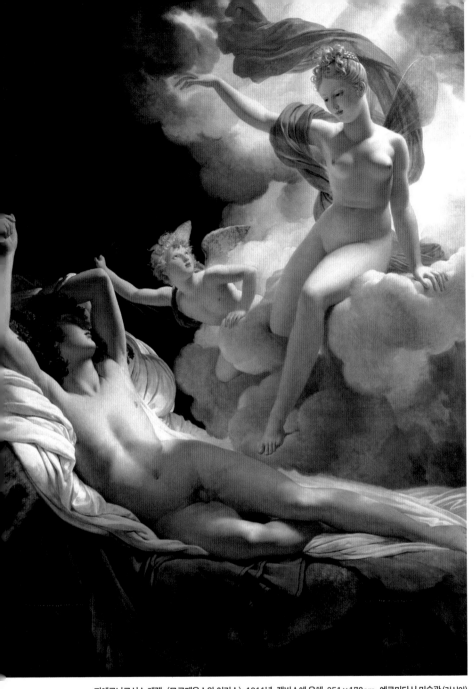

피에르나르시스 게랭, 〈모르페우스와 이리스〉, 1811년, 캔버스에 유채, 251×178cm, 예르미타시 미술관 (러시아)

파되어 목숨을 잃는다. 그 사실을 모르는 아내는 남편이 무사히 귀국할 수 있도록 헤라(Hera) 여신에게 매일 간절히 기도한다. 헤라는 살아 있지도 않은 사람을 위한 기도가 듣기 싫어 이리스를 잠의 왕국 히프노스에게 보내 남편의 죽음을 아내에게 알리라고 명령한다.

전언을 들은 잠의 신은 이리스에게 아들 모르페우스를 깨우라고 말했다. 다른 사람의 모습을 흉내 내는 데 뛰어난 모르페우스라면 남편으로 변해 아내의 꿈속에 들어가 '나는 이제 살아 있지 않다.'라고 전할 수 있기 때문이다.(그리스 신화의 '케익스와 알키오네' 이야기다. 남편은 트라키스의 왕 케익스, 아내는 바람의 신 아이올로스의 딸 알키오네다. ─옮긴이)

이리하여 이리스는 모르페우스의 침소에 나타난다. 수행자 큐피드(Cupid)가 옅은 어둠의 장막을 걷어 내자 주위는 천둥 번개가 내리친 후 돌연히 갠 하늘처럼 밝아진다. 그림 오른쪽 위에는 비스듬히 무지개가 떠 있고 상쾌한 훈풍이라도 부는 듯 이리스의 푸른 베일이 감겨 올라가 있다.

흰 대리석 같은 피부와 (원래 무지개다리를 뛰어 올라가거나 달려 내려가는 등 천계 최고의 달리기 선수라 딱히 필요도 없는) 투명하고 작은 나비 날개를 가진 이리스는 한 무리 구름 위에 앉아 모르페우스를 내려다본다. 꿈의 신은 창창하게 젊고, 평온하게 누인 육체는 이리스의 몸보다 훨씬 아름다우며 요염하다. 화가는 적어도 여성미보다 소년

미를 묘사하는 데 공을 들인 듯하다.

모르페우스가 누워 있는 침대는 흑단으로 만들어졌는데 그 아래에는 세 가지 이야기가 저부조(低浮彫)로 새겨져 있다. 그림 오른쪽부터 순서대로 헤라의 팔에 안겨 잠든 제우스(Zeus), 꿈의 모양을 만들기 위해 날아오르는 모르페우스, 암소 옆에서 자는 눈이 100개인 괴물 아르고스(Argos)와 그를 퇴치하려는 헤르메스(Hermes).(그리스 신화에 나오는 이 이야기는 다음과 같다. 제우스는 이오[Iō]를 유혹한 후 암소로 변하게 했는데 헤라는 눈이 많은 괴물 아르고스에게 암소를 감시하게 한다. 제우스는 아르고스를 퇴치하라고 헤르메스를 보내고 헤르메스는 잠을 부르는 피리 소리로 아르고스가 눈을 모두 감게 한 다음 목을 베어 물리쳤다. ─옮긴이) 모두 모르페우스와 연관이 있는 잠과 꿈의 모티프다.

꿈의 신은 깊이 잠들었다. 무지개의 여신은 서둘러야 한다. 왜냐하면 이리스는 무지개가 떠 있는 아주 짧은 시간 동안만 천계와 지상을 오갈 수 있는 데다가 무엇보다 이 왕국에 있으면 여신이라 해도 수마에 붙들릴 위험이 있다. 그녀는 보이지 않는 실을 조종하듯이 오른손을 살며시 들어 올린다. 그러자 모르페우스의 팔도 인형극 인형처럼 슬슬 움직이기 시작한다. 팔에 걸린 하얀 시트가 뒤따라 말려 올라가고 진녹색 담요가 비틀리며 맨 아래 깔린 사자 가죽 역시 바닥에 떨어질 듯하다.

모르페우스는 잠시 뒤 잠에서 깰 것이다. 크게 기지개를 켜고 눈

을 떠(그 눈은 얼마나 아름다울까.) 몸을 일으킨다. 그리고 다시 새로운 이야기가 시작된다.

피에르나르시스 게랭(Pierre-Narcisse Guérin, 1774~1833)

프랑스 신고전주의 화가지만 화풍이 전혀 다른 낭만주의 화가인 외젠 들라크루아와 테오도르 제리코(Théodore Géricault, 1791~1824)를 제자로 두었다. 〈모르페우스와 이리스〉는 러시아 대공에게 주문받은 것으로 현재도 상트페테르부르크의 예르미타시 미술관에 소장되어 있다.

집을 짊어진 다리

당했다!

여기는 루이 15세 치세 때의 파리. 도시 한가운데를 흐르는 센강의 모래톱인 시테섬에는 노트르담 다리가 놓여 있다. 그 다리의 기둥 부근에 많은 배가 모여 수상 창 시합이 한창이다. 뱃사람들의 수호성인인 성 엘모(St. Elmo, 성 에라스무스[St. Erasmus])에게 감사하며 선원 길드가 매년 개최하는 혈기 넘치는 축제다. 동료가 젓는 작은 배 끝에 서서 기다란 장대로 상대편을 밀어 물에 빠뜨린다. 아래 그림에서는 바야흐로 한 사람이 장대에 정면으로 맞아 개구리처럼 뒤집힌 채 쓰러진 참이다.

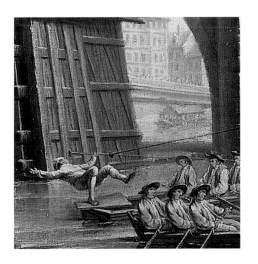

니콜라 라그네의 〈노트르담 다리 아래의 수상 창 시합〉

남자는 전쟁놀이를 좋아한다. 비록 유사 체험일지라도 생사를 걸고 싸우는 기분에 도파민이 대방출되는 것이다.

중세에 가장 인기 있었던 전쟁놀이는 마상 창 시합으로 기사 신분이 아니면 시합에 나가지 못했다. 일반적으로 갑옷과 투구로 무장한 채 말을 탄 기사 두 명이 마주 보다가 신호와 함께 질주해 스쳐 지나가면서 창으로 상대를 찔러 말에서 떨어뜨리면 이긴다. 사상자가 속출하는 상당히 위험한 경기여서 점차 실전용과 달리 쉽게 꺾이는 나무창을 쓰거나 창끝에 고리 모양 도구를 달아 무디게 했는데도 여전히 사망 사고가 이어졌고(노스트라다무스[Nostradamus]의 예언대로 프랑스 왕 앙리 2세[Henri II]가 사고사 한 예가 유명하다.) 관객들의 열광도 가라앉지 않았다.

'출전자는 기사도를 발휘하여 연모하는 아가씨를 위해 있는 힘껏 싸우고, 관객은 그 품격 높은 정신에 감동받는다……'라는 것은 표면상(초기에는 정말 그랬을지도 모르지만)의 이야기고, 시합은 점차 현실적으로 변해 간다. 즉 시합에는 고액의 상금이 걸려 있어 우승하면 막대한 부를 거머쥘 수 있었다. 나중에는 주군도 없는데 상금만 노리고 출전한 기사까지 있었다고 한다. 도파민과 돈벌이의 일거양득이다. 관객은 관객대로 누가 이길까 서로 내기를 하며 달아올랐다.

그러나 이 마상 창 시합도 고대 로마 콜로세움에서 검투사들이 싸웠던 경기처럼 비판이 고조되는 가운데 기세가 수그러들어 16세기에는 종말을 맞이했고, 귀족들을 흥분시키는 오락 거리는 사냥으로 바뀌어 갔다. 한편 서민 판 창 시합이라 할 수 있는 수상 창 시합이 인기 이벤트가 된다.(현대까지도 이어지고 있다.)

이 작품은 18세기 중반 파리 센강에서 열린 수상 창 시합의 한 장면이다. 강가 주변 집이라는 집마다 창문에 구경꾼들이 포도송이처럼 주렁주렁 매달려 높은 인기를 실감케 한다. 출전자는 길드에 가입된 선원들이고 타고 있는 말이 배로 바뀌었을 뿐 기다란 나무 장대로 상대를 밀어 떨어뜨리는 경기 방법은 똑같다.

그 후 패자가 어떻게 되는지는 그림 가운데, 뒤로 나자빠지며 물로 떨어지는 남자의 모습에서 명확해진다. 원래의 마상 창 시합보다 사상률은 낮을 테지만 그래도 이렇게 많은 배가 밀집한 데다 그만큼 노의 움직임도 격렬해져 물속에 빠진 사람은 상당히 위험했음이 틀림없다.

혈기왕성한 거친 남자들의 축제……라고 말하려 했는데, 가운데에서 약간 왼쪽에 유달리 크게 그려진 선원은 여성이다. 당시 여성 선원이 상당수 있었고 경기에도 참가할 수 있었다는 사실을 알 수 있다. 그녀 뒤로 망루를 연상시키는 탄탄하게 짜인 세 개의 건조물은

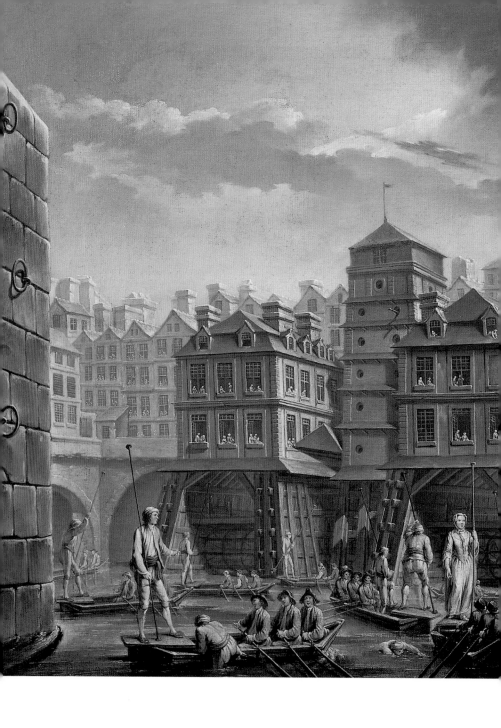

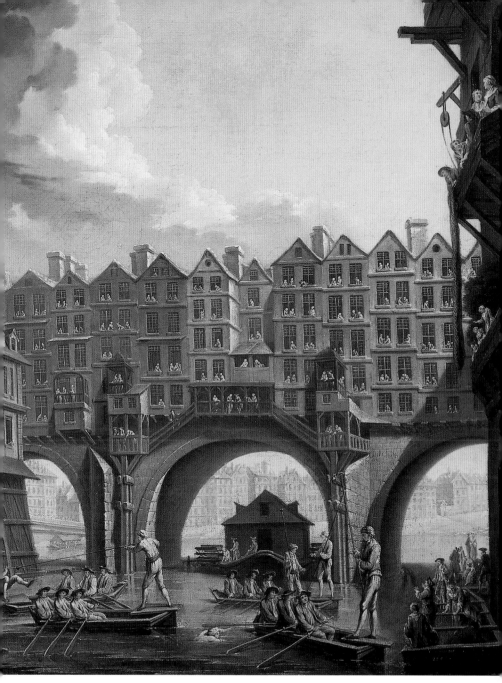

니콜라 라그네, 〈노트르담 다리 아래의 수상 창 시합〉, 1751년, 캔버스에 유채, 47×83.5cm, 카르나발레 박물관 (프랑스)

센강의 취수 시설이다.

그럼 제목에도 나온 노트르담 다리는 어디에 있을까?

바로 취수 시설 뒤쪽에 있다. 우리 동양인은 찾기 어렵다. 이처럼 다리 위에 점포 수십 채가 딸린 주택이 나란히 서 있는 광경을 찾아볼 수 없기 때문이다. 특히 다리 위에 집을 짓고 산다는 발상 자체가 없다. 일본에서는 지리적 조건 탓에 빠른 물살로 하천이 자주 불어났고, 게다가 돌이 아닌 나무로 지어진 다리가 대부분이라 무너지기 쉬웠다. 이러한 현실적 위험 외에도 일본인은 다리의 상징성에 무의식적으로 강하게 사로잡혀 있어 그런 발상이 어려울지도 모른다.

다리는 두 세계, 피안(彼岸)과 차안(此岸)을 잇고 있으므로 다리 저쪽은 이곳과는 다른 세상이다. 여기에서 저기로 건널 수 있다는 것은 반대로 이 세상 것이 아닌 무언가가 이쪽으로 건너온다는 말이다. 다리는 그것들이 서로 섞이는 접점으로 항상 영적인 위험을 내포한다.(중세 일본에는 현계와 다른 공간인 이계[二界]에 요괴들이 있고, 이러한 존재들이 십자로나 다리처럼 경계를 구분 짓는 장소를 통해 인간 세상으로 왕래한다는 관념이 있었다. ─ 옮긴이) 안정과 일상성이 요구되는 생활의 장으로 다리 위가 어울린다고 생각하는 사람은 아무도 없었다.

다리의 상징성은 대체로 세계 공통적이다. 그런데 왜 유럽에서만 다리 위에 집을 지었을까. 그 이유는 그들의 합리주의적 사고에서 찾

을 수 있다. 원래 유럽에서는 적으로부터 자신을 지키기 위해 성과 요새로 도시 주위를 둘러쌌다. 그런데 성 안 인구가 늘자 토지가 부족해진다.

또 다리가 적은 시대에는 어느 다리나 랜드마크였으므로 다리 위는 가게를 내기에 최적의 장소였다. 하수도도 아직 없었던 때라 아래 강으로 바로 오수를 흘려보낼 수 있는 편리성까지 더해졌고 돌로 만든 다리라 무너질 위험도 거의 없었다. 물론 목재 다리였던 시절에도 노트르담 다리에는 집을 지었다.(노트르담 다리는 처음에 목재로 지어졌다가 15세기 말 붕괴된 후 석재로 다시 재준공되었다. ─옮긴이)

다리에서의 생활은 우리가 생각하는 것 이상으로 상당히 쾌적했던 듯하다. 노트르담 다리의 건물에는 번호가 붙어 있었고(그것이 프랑스 최초의 주소가 되었다.) 집값이 비싼데도 살고 싶어 하는 사람이 많았다. 정기적인 다리 보수 비용은 다리에 지어진 집에 대한 임대료와 통행세 등으로 조달했다.

단, 다리 주인에게는 이 모든 것이 좋다고 해도 통행인에게는 그렇지 않았다. 다리 양쪽으로 고층 건물이 늘어서 있어 길 폭이 좁아졌고 마차가 달리기 어려웠으며 낮인데도 어두침침했다. 물자 교류가 활발해져 교통량이 늘어나자 자연스레 다리의 개방성이 요구되는 것이 당연했다. 이 또한 합리주의적 사고에 따라 18세기가 끝나갈 무렵에는 대부분 다리에서 건물이 철거되었다.

노트르담 다리도 예외는 아니었다.(〈노트르담 다리 아래의 수상 창
시합〉이 있는 카르나발레 박물관에는 위베르 로베르[Hubert Robert]의
〈1786년, 철거되는 노트르담 다리 위의 집들〉이라는 그림도 함께 소장되어
있다. ─ 옮긴이)

니콜라 라그네(Nicolas Raguenet, 1715~1793)

지명도는 낮지만 18세기 파리 건축물과 풍경을 많이 그려 당시의 귀중한 기록을 남
겼다.

죽어 가는 아이를 품에 안고

카리에르의 안개

둥근 유리병에 붉은 꽃이 두어 송이 꽂혀 있다. 어떤 꽃인지는 모른다. 흑갈색 연무가 화면 전체를 뒤덮어 낡고 그리운 세피아 톤 사진을 보는 듯하다. 현실과 환상의 경계에 있는 듯한 이 독특한 색조는 화가의 이름을 따서 '카리에르의 안개'라고 불린다. 야외의 밝은 색채로 둘러싸인 인상파 전성시대에 그는 내면으로 침잠해 색의 가짓수를 줄인 모노톤의 아름다움을 자신의 트레이드마크로 삼았다. 좋아해 주는 사람이 있기는 했지만 결국 대중의 인기는 얻지 못했다. 마치 순문학 회화 같다고 할까.

외젠 카리에르의 〈아픈 아이〉

이 세상 수많은 무서운 일 가운데 '내 아이를 잃는 것은 아닐까.' 하는 공포만 한 것은 없다. 그런 일을 겪느니 백 번 천 번이라도 나 자신이 죽는 편이 낫다. 많은 어머니가 이렇게 생각하지 않을까.

"모성 본능은 신화일 뿐이다."라고 주장하는 학자가 아무리 역사적이거나 과학적인 예를 들어도 내 아이를 금이야 옥이야 키워 본 어머니라면 절대 그 이야기에 긍정할 수 없다. 아이는 무조건 사랑스럽고 귀여운 존재다. 적어도 그림 속 어머니는 그런 어머니다.

검은 머리의 젊은 어머니는 눈물을 흘리지 않으려는 것처럼 눈을 꼭 감고 있다. 병에 걸린 아이의 등을 감싸 안은 아름다운 왼손과 결혼반지가 눈에 띈다. 병은 위중하다. 점점 나빠져 간다. 신이시여, 제발 저에게서 이 아이를 빼앗지 말아 주세요!

이 그림을 볼 때마다 가슴이 아픈 이유는 전통 회화에서 팔을 축 늘어뜨린 표현이 '죽음'을 나타내기 때문이다. 잠과 죽음을 구별하는 일종의 회화 용어인 '피에타'(Pietà, 십자가에서 내린 예수의 유해를 안은 비탄에 잠긴 마리아상)에 전형적으로 나타난다.(피에타는 이탈리아어로 '동정', '불쌍히 여김'이라는 뜻이다. ─ 옮긴이)

즉 이 그림 속 아이의 죽음은 이미 정해졌다. 아직 어리지만 아니, 어릴수록 더욱 예민하고 본능적으로 죽음을 깨닫는 아이는 생존을

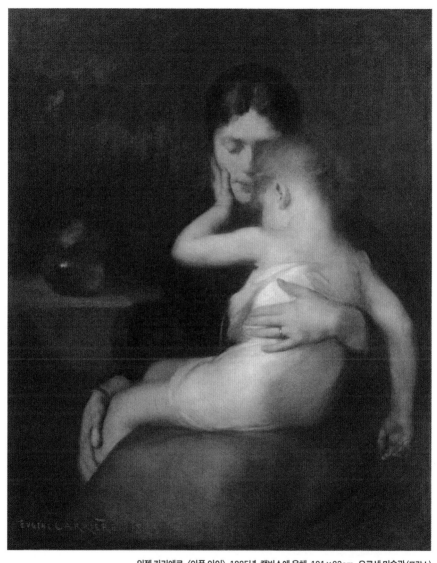

외젠 카리에르, 〈아픈 아이〉, 1885년, 캔버스에 유채, 101×82cm, 오르세 미술관 (프랑스)

위한 싸움에서 물러났다. 어머니도 그 사실을 민감하게 느낀다. 어머니의 옷은 상복이 떠오르는 검은색이고 아이는 수의와도 같은 흰색 옷을 걸쳤다.

그리고 더욱 애절한 부분. 절반은 천사가 된 이 어린아이는 어머니의 슬픔을 조금이라도 위로하려는 듯 자그마한 손으로 가만히 그녀의 뺨을 어루만진다. 어머니가 아이를 생각하는 이상으로 아이는 애처로울 정도로 어머니를 걱정하며 필사적으로 그녀를 위로하려 한다. 엄마, 울지 마요. 괜찮아요. 죽는 것은 무섭지 않아요…….

이 그림을 그린 1885년, 카리에르의 둘째 아이이자 장남인 레온이 세 살의 나이에 병으로 눈을 감는다. 아내와 아이를 그리며 아버지 또한 마음속으로 통곡했을 것이다.(유아 사망률이 아직 높았던 시대로 부부는 이후에도 아이를 또 한 명 잃는다.)

다치카와 쇼지의 《생과 사의 미술관》(生と死の美術館)에는 '안는 행위'의 아름다움에 대한 이런 구절이 있다.

抱(안을 포)라는 글자는 扌(손수 변)에 包(쌀 포)로 이루어졌다. '안다'(抱く)는 손으로 '감싸는'(包む) 행위다. 그리고 이 쌀 포라는 글자는 자궁 속 태아의 모습에서 생겨났다. 자궁에 '감싸여' 있다가 세상에 태어난 생명은 부모에게 '안겨' 자란다.

또한 '감싸다'는 '삼가 황공히 여기다'(愼む)와도 통한다. 신과 부처에게 바치는 공물은 보통 무언가로 감싸곤 한다. 이처럼 '감싸다'라는 것은 성스러운 행위이기도 하다.

카리에르 작품 속 신비로운 다갈색 연무는 단비처럼 어머니와 아이를 감싸 안고, 어머니는 죽어 가는 아이를 두 팔로 다정하게 감싸 안는다. 안는 것이 성스러운 행위라면 누군가에게 안기는 것도 성스러운 행위이지 않을까. 어머니는 아이를 위해 기도하고 아이는 어머니를 위해 기도한다. 피에타.

외젠 카리에르(Eugène Carrière, 1849~1906)

그가 좋아했던 주제는 모성이었지만 시인 폴 베를렌(Paul Verlaine), 조각가 오귀스트 로댕(Auguste Rodin), 작가 알퐁스 도데(Alphonse Daudet), 정치가 조르주 클레망소 등 저명인사의 초상화를 많이 그린 화가로 알려졌다. 그다지 오래 살지 못해 아홉 살 연상의 친구인 로댕이 그의 데스마스크를 만들었다.

✦

재물의 욕망

매우 호화로운 신년 연회

최고의 부자

갤리선을 본뜬 대형 순금 볼에 들어 있는 것은 금 접시. 이 연회 주최자는
워낙 금을 좋아하는 사람이어서 손님은 방문 선물로 금 식기를 들고 오기
도 했다. 선물로 받은 것이든 전리품이든 번쩍이는 금 식기는 부를 과시하
는 수단이었고, 만일의 경우에는 고가로 처분할 수도 있으니 이보다 귀한
보물은 없었다. 그런 고마움도 모르는 반려견들이 테이블 위에서 금 접시
에 머리를 처박으며 안하무인으로 행동하고 있다.

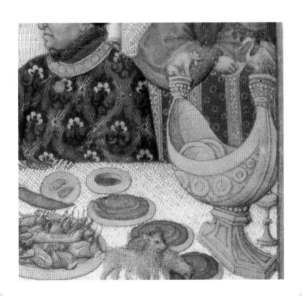

랭부르 3형제의 〈베리 공의 지극히 호화로운 시도서(1월)〉

15세기 전반 프랑스. 신년 축하연을 개최한 사람은 국왕 샤를 5세(Charles V)의 동생 장 베리 공(Jean duc de Berry)이다. 세계사적 관점에서 말하면 그는 잔 다르크(Jeanne d'Arc, 백 년 전쟁 후기인 1429년에 "프랑스를 구하라."라는 신의 음성을 듣고 샤를 황태자를 격려하였고 그에게서 받은 군사를 이끌고 나가 각지에서 영국군을 무찔렀다. 프랑스 북부 랭스까지 진격한 그녀 덕분에 샤를 7세는 대관식을 거행할 수 있었다. 이후 영국군에게 붙잡힌 잔 다르크는 이단으로 몰려 화형당했다. 이미 전세가 유리해져 무리한 행보를 할 이유가 없었던 샤를 7세는 어떤 조치도 취하지 않았다. ─ 옮긴이)를 죽게 내버려 둔 샤를 7세(Charles VII)의 작은할아버지다. 그림 오른쪽 끝, 식탁에 양손을 올리고 앉아 얼굴을 옆으로 돌리고 사제의 인사를 너그럽게 받고 있는 사람이 그다. 굵은 금 목걸이를 두르고 모피 모자를 썼다. 선명한 푸른색 의상은 옷자락이 식탁 아래에서도 보일 만큼 길다.

손님은 왼쪽에서 속속 들어오고 있다. 당시 실내가 얼마나 추웠는지는 손님 대부분이 쓰고 있는 모자와 짚을 엮어 만든 겨울용 융단을 보면 알 수 있다. 그림 중앙에 보이듯 밖에서 들어오는 몇 사람은 난롯불에 손을 쬐고 있다. 난로는 베리 공 바로 뒤에 있고 불이 그에게 직접 닿지 않도록 둥글고 크게 엮은 방화판으로 절반이 덮여 있다.

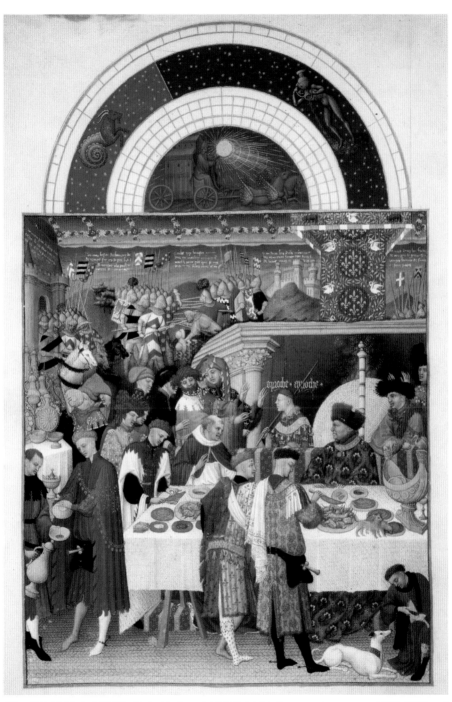

랭부르 3형제, 〈베리 공의 지극히 호화로운 시도서(1월)〉, 15세기 후반, 양피지에 유채, 29×21cm(전체, 그림은 일부), 콩데 미술관(프랑스)

판을 지탱하는 기둥 위로 타오르는 불꽃이 어른어른 보인다.

또 난로 앞에 기다란 봉(불갈고리인가?)을 들고 서 있는 남자(훌륭한 복장으로 봐서 귀족 고관일까?)는 입은 다물고 있지만 손님을 향해 "어서 오세요."라고 말하는 듯하다. 그의 머리 위로 만화 속 말풍선처럼 aproche, aproche라는 단어가 두 번 적혀 있기 때문이다. 현대 프랑스어로는 가까이 가기 혹은 접근이란 뜻의 approche다.

이에 더해 방한 겸 실내 장식으로 벽에 거대한 태피스트리도 걸려 있다.

어디에 있느냐고?

아직 원근법이 불완전한 단계여서 언뜻 '안에서는 연회, 밖에서는 전쟁'이라는 초현실적인 장면으로 착각하기 쉽지만, 그림 배경에서 싸우고 있는 갑주를 걸친 병사들은 모두 태피스트리에 담긴 그리스 신화 속 등장인물에 지나지 않는다. 물론 말과 창, 성과 산, 들도 마찬가지다.(단, 트로이 전쟁을 그린 그림인데도 배경과 무구[武具], 무기는 동시대 것으로 묘사해 알아보기 어렵다.)

베리 공의 머리 위로는 붉은 휘장이 드리워 있다. 거기에는 그의 문장(紋章)이자 프랑스 왕가를 상징하는 백합과 곰, 백조가 그려져 있다. 일설에 따르면 곰과 백조는 그의 애첩 이름인 우르신(Ursine)과 연관 있다고 한다. 프랑스어로 곰은 '우르'(ours), 백조는 '시뉴'(cygne)이기 때문이다. 부인은 있었지만 어차피 적대하는 오를레앙가와의

정략결혼이었으므로 사랑이나 정이 있을 리 없었다.

베리 공이라는 사람은 사교적이고 달변가이며 거만하고 탐욕스러워 딱 왕후(王侯) 혹은 귀족다운 사람이었을 것이다. 손님을 초대해서 대접하는 것치고는 하얗고 깨끗한 테이블 위에 요리 수도 마실 것도 그다지 많지 않지만, 초대받은 쪽이 가져와야 할 축하 선물은 현대 정치가들이 개최하는 파티같이 분명 산처럼 높이 쌓였을 것이다. 즉 물욕을 충족하기 위한 사교였다.

그림은 베리 공 본인이 플랑드르의 미니아튀르(miniature, 세밀하게 그린 작은 그림 혹은 조그마한 공예품) 화가 랭부르 3형제에게 주문한 사본 장식(중세에 발전했던 예술 양식으로 사본을 금은, 색채, 삽화, 문양 등으로 장식하는 것을 말한다. ─ 옮긴이) 〈베리 공의 지극히 호화로운 시도서(時禱書)〉(시도서란 로마 가톨릭교회에서 평신도가 개인적으로 사용했던 라틴어 또는 해당 국어로 쓰인 성모 중심 기도서를 말한다. 매일 수행해야 할 과제의 기도문, 성가, 전례문으로 이루어졌고 보통 월력도나 황도 12궁을 포함한 달력이 실려 있다. ─ 옮긴이) 중 한 페이지에 실린 그림이다. 당연히 자신의 부와 권력이 얼마나 대단한지 과시하는 모습도 있는데, 그림 왼쪽의 테이블에 산처럼 쌓인 금으로 만든 물 주전자, 접시, 굽다리 접시 등이 진짜 그 정도로 많았는지는 알 수 없다. 그러나 확실한 사실은 그에겐 성이 열일곱 채 있었으며 시도서에 그 대부분이 그려져 있다는 것이다.(이 그림에도 성 두 채가 보인다.)

그런데 궁정에서 열리는 중요한 연회에서 식사를 대접하는 사람은 보통 하인들이 아니라 기사가 되기 전인 젊은 신하들이었다. 여기에서도 화려하게 차려입은 그들의 모습이 주인공처럼 눈에 띈다. 고기를 써는 나이프 같은 식기가 담긴 검은 자루를 허리에 차고 발목에는 앵클릿(발목 부근에 다는 고리 모양 장신구. ─ 옮긴이)까지 하고 있다. 또 멋진 타이츠를 입고 있는데 좌우 색과 무늬가 다르다. 당시 멋쟁이의 차림새였다. 근대 이전에는 각선미라고 하면 남자의 다리를 가리켰기에(여성은 항상 롱스커트 차림이었다.) 그들은 이처럼 다양하게 멋을 부려 다리를 과시했다.

눈을 돌려 테이블을 보면 중요한 물건이 없음을 알 수 있다. 바로 포크다. 깜빡하고 안 그린 게 아니라 당시 이탈리아에서는 썼지만 후진국 프랑스에는 아직 알려지지 않았던 것이다. 그 말인즉슨 이렇게나 거드름 피우는 연회에서 오른손 엄지손가락, 집게손가락, 가운뎃손가락을 사용해서 음식을 먹었다는 이야기다.(그래서 핑거볼이 필수였다.)

한편 일본의 경우를 보자.

다케하야스사노오노미코토(建速須佐之男命) 신이 강물에 흘러 내려온 젓가락을 발견하고 강 상류에 인가가 있다고 추리했다는 이야기가 있다. 옛날 옛적 신들의 시대부터 일본에서는 서민들도 젓가락을 썼다는 사실!(고대 일본 신화와 사적이 기술된《고지키》(古事記)에 실

린 일화다. 스사노오노미코토는 태양신 아마테라스오미카미(天照大御神)의 남동생으로 난폭한 성격 탓에 신들이 사는 다카마가하라에서 쫓겨나 이즈모국에 도착한다. 이때 강물에 떠내려오는 젓가락을 보고 상류에 집이 있을 것이라고 추측해 올라가 보니 노부부와 딸이 살고 있었다고 한다. 이 이야기는 신화에 불과하며 실제 일본에서는 7세기경부터 젓가락을 사용했다고 한다. ─옮긴이)

랭부르 3형제(Les frères de Limbourg, 1380?~1416)

폴(Paul), 요한(Johan), 헤르만(Herman) 3형제는 지금의 네덜란드 출신. 베리 공을 위해 제작한 이 시도서는 사본 장식 예술 중 최고 걸작으로 평가받는다.

두 여인의 관계는

물새의 수난

빅토리아 시대 전성기인 1860년대, 여성들의 치마는 부풀어 거대해지고 그와 균형을 맞추는 듯 모자는 아주 작아졌다. 당대 최신 유행이었던 이 포크파이 해트(porkpie hat)는 둥글고 평평한 모양의 영국 전통 요리인 돼지고기 파이와 모양이 비슷해서 붙은 이름이다. 보통 벨벳으로 만들고 새 깃털로 장식한다. 이 모자가 유럽과 미국에서 크게 유행하는 바람에 깃털이 아름다운 새가 마구잡이로 잡히는 수난을 당했다고 한다. 특히 미국 플로리다주에서 왜가릿과 물새는 사람들이 함부로 잡아 한때 절멸했다. 멋 부리는 것도 도가 지나치면 중죄다.

오거스터스 에그의 〈여행의 길동무〉

　영국에서 세계 최초로 철도가 운행된 해는 1807년이다. 그러나 레일 위 객차를 끄는 것은 여전히 말이었다. 그래도 산업 혁명은 발 빨랐다. 1825년에는 시커먼 연기를 내뿜는 증기 기관차가 객차를 끌었고, 1830년에는 최초의 철도 회사 '리버풀 앤드 맨체스터 철도'가 설립되어 '철도광(狂) 시대'의 막이 열린다.

　이 철도 개통식에서 처음으로 열차에 치여 사망한 사람이 나온 사건은 유명하다. 선로에 서서 담소를 나누던 많은 손님 가운데로 증기 기관차 로켓호가 돌진한 것이다. 열차 속도가 얼마나 빠른지 아직 몰랐던 사람들은 갑자기 가까이 다가온 '철의 말'에 혼비백산했는데, 이때 미처 도망치지 못한 리버풀 출신 국회 의원이 치여 숨졌다. 새로운 문명의 이기가 지닌 위험성을 또렷이 보여 준 사건이었다.

　이 그림이 그려진 시기는 그로부터 30년 이상 지난 1860년대 초. 사람들은 이미 기차 여행에 익숙해져 창에 달아 놓은 블라인드 술 장식이 비스듬해질 정도의 속도에 더는 놀라지 않았다. 이 무렵에는 토머스 쿡(Thomas Cook)이 출시한 세계 최초 패키지 투어 상품도 판매되었고 기차 역에서는 음식이나 읽을거리도 구할 수 있었다.(덧붙여 열차 안에서 독서는 한 사람이 여러 명 앞에서 책을 낭독했던 그전까지

의 음독형 독서 관습에서 각자 묵독하는 방식으로 바뀌었다.)

일등 칸막이 객실에서 마주 보고 앉은 두 젊은 여성. 당시 유행했던 엄청난 부피의 치마에 파묻힌 답답한 공간과 창밖으로 보이는 확 트인 해변 풍경이 대조적이다.

같은 드레스, 같은 헤어스타일, 같은 깃털 장식이 달린 모자, 꼭 닮은 얼굴……. 둘은 자매일까? 어쩌면 쌍둥이일지도?

자세히 보면 다른 점이 있기는 하다. 그것도 상당히 미묘하게 대비된다. 한 사람은 장갑을 낀 채 책을 읽고 있고 다른 사람은 맨손을 깍지 낀 채 깊이 잠들었다. 전자 옆에는 장미를 비롯한 형형색색의 아름다운 꽃이, 후자 옆에는 과일 바구니가 무심히 놓여 있다.

이처럼 작위적인 묘사라면 단순한 열차 안 광경이 아닌 것은 명백하다. 도덕적인 이야기가 담긴 그림을 그려 왔던 화가 에그는 이 작품에서도 구도의 재미와 인물의 매력, 색채의 미묘함 등을 즐기게 할 뿐 아니라 감상자의 지성과 교양에도 호소한다.

오른쪽 여성의 장갑과 모자 깃털 색에 주목하라. 파랑과 빨강. 전통적인 '수태 고지'(마리아가 성령에 의해 잉태할 것임을 천사 가브리엘이 마리아에게 알린 일. ─편집자) 장면에 그려지는 처녀 마리아 의상(천상의 푸르름을 나타내는 망토와 피의 희생을 나타내는 붉은 드레스)의 배색이다. 장미도 마리아와 연관이 있는데 성모는 '가시 없는 장미'라고도 불린다.

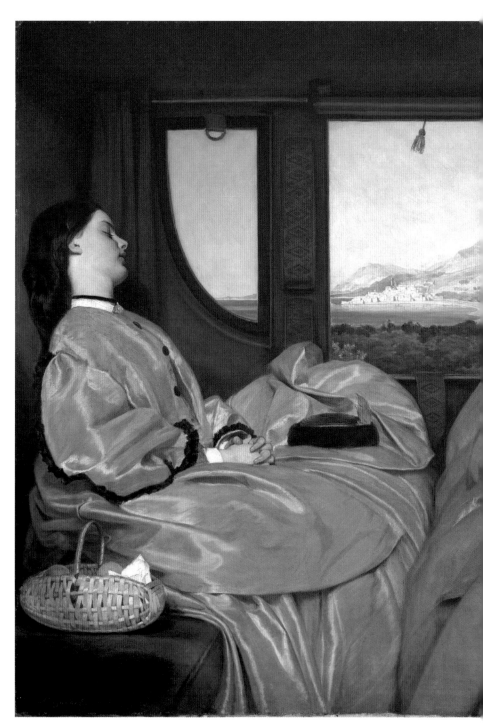

오거스터스 에그, 〈여행의 길동무〉, 1862년, 캔버스에 유채, 65.3×78.7cm, 버밍엄 미술관(영국)

그와 반대로 왼쪽 여성은 잠들어 있다. 다시 말해 종교적 혹은 도덕적으로 각성하지 않았다. 속세와 연이 없음을 상징하는 장갑도 끼지 않았다. 또 과일 바구니는 오감 중 '미각'을 의인화한 인물이 지니는 지물로 이미 그녀가 쾌락을 맛보고 처녀성을 상실했을지도 모른다는 사실을 상징한다.

여기까지의 해석을 바탕으로 이야기를 더 해 보자.

화가는 순결한 여성과 행실 나쁜 여성을 눈에 보이는 형태로 제시하고 있는 걸까. 그렇다면 외모를 꼭 닮게 그릴 필요는 없었을 것이다. 그게 아니면 이 두 여성은 실은 한 사람인데 지금은 순결하지만 내일은 (기차와 같은 속도로) 타락할지도 모른다고 말하고 싶은 걸까. 혹은 잠든 여성이 꿈속에서 과거의 자신을 보고 있는 걸까. 반대로 오른쪽 여성이 읽고 있는 책이 당시 베스트셀러였던 귀스타브 플로베르의 《보바리 부인》 같은 '부도덕한 물건'이라면 물욕과 애욕으로 점철된 미래의 자신을 상상하며 두려워하는 장면일 수도 있다.

어느 쪽이든 빅토리아 시대의 성적 속박이 이 열차 안처럼 숨 막히게 답답했음은 틀림없다. 의자의 다리(leg)라는 말조차 성(性)을 연상시킨다며 다르게 바꿔 말하는 사회였다. 그러나 그 뒷면을 들여다보면 거리에는 창부가 만연하고 '잭 더 리퍼'(Jack the Ripper, 1888년 8월 31일부터 11월 9일까지 영국의 이스트 런던 지역인 화이트채플에서 최소 다섯 명이 넘는 매춘부를 잔인한 방식으로 살해한 연쇄 살인범이다. ─옮긴

이) 같은 희대의 살인마가 출몰한 시대였다.

창밖 풍경은 영국이 아닌 프랑스. 온난한 리비에라 해안 지방의 도시 망통이다. 심한 천식에 시달리던 에그가 자주 방문했던 요양지로 사실 그 지역에는 아직 기차가 운행되지 않았다. 그는 그곳에 가면 다시 살아난 듯한 느낌이 들었을 것이다. 당시 런던의 대기 오염은 심각했다. 가정집 난방, 증기 기관을 쓰는 공장, 배, 철도의 에너지원은 모두 석탄이다. 안개에 싸인 런던은 전혀 로맨틱하지 않았다. 그 대부분이 석탄에서 나오는 유해한 연기, 즉 스모그였다.

증기 기관차의 시대는 공해에 따른 희생자가 급격히 늘어난 시대이기도 하다. 호흡기 질환으로 고생했던 에그는 마흔일곱에 병으로 죽었고 이 그림이 생전 마지막 작품이 되었다.

오거스터스 에그(Augustus Egg, 1816~1863)

영국 화가로 로열 아카데미 회원이었다. 이야기가 담긴 풍속화 〈과거와 현재〉 연작이 대표작이다.

환전상을 부정하는가 긍정하는가

거울 속 세계

16세기 초반에는 아직 평면거울 제조법이 알려지지 않아 일반적으로 이런 볼록 거울이 쓰였다. 크기는 작아도 물체와 상의 위아래가 똑같은 정립상(正立像)으로 광범위하게 비춘다. 거울 속에는 스테인드글라스 창이 있고 푸른 하늘과 교회가 보인다. 바로 앞에는 머리카락이 긴 남자가 붉은 모자를 쓰고 점잔 뺀 듯한 얼굴로 독서 중이다. 정밀한 그림이 특기인 북유럽 화가에게 일그러짐을 포함한 거울 면의 묘사는 장인의 현란한 기교를 과시하기에 딱 좋았다.

퀜틴 마치의 〈환전상과 그의 아내〉

플랑드르 지방의 안트베르펜은 남북의 중간 지대라는 지리적 이점과 무역항을 살려 15세기 후반부터 급성장을 이루어 16세기 중반에는 알프스 이북 최대 국제 상업 도시가 되었다. 포르투갈, 스페인, 이탈리아 등 많은 외국의 상인과 은행가가 이곳에 거점을 두었고 이에 따라 대출과 투자, 어음과 환거래 같은 금융 개념도 급속히 퍼졌다.

당연히 온갖 화폐와 귀금속류도 모여들어 환전이나 금융을 취급하는 환전상도 늘어났다. 일찍이 환전상은 고리대금업자로 불리며 경멸받던 시대도 있었지만(이 작품의 원제도 〈대부업자와 그의 아내〉였다.) 점차 은행업으로 발전해 갔다는 사실은 알려진 대로다.

'은행'(bank)이라는 단어는 이탈리아어 '방코'(banco)에서 유래했다. 이탈리아 도시 국가에서는 각각 자신들만의 화폐를 발행했는데 이에 따라 마을 광장에 방코라는 환전대를 두고 그 위에서 환전상이 동전 무게를 재는 등 환전 업무를 해야 했다.

이 그림은 안트베르펜 시민의 일상 중 한 장면, 즉 '어느 환전상(혹은 대부업자)의 일상'을 그린 풍속화다. 다만 그것은 표면에 지나지 않고 뒷면에 우의(寓意)와 교훈이 숨어 있다.

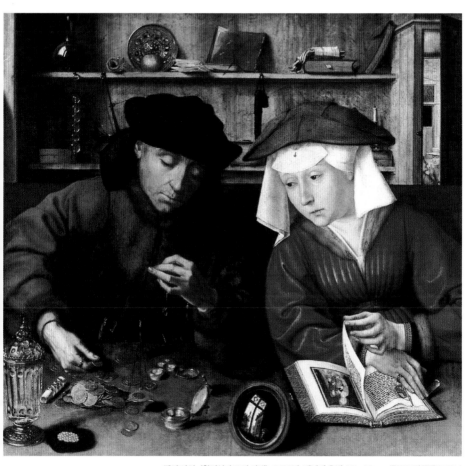

퀜틴 마치, 〈환전상과 그의 아내〉, 1514년, 패널에 유채, 71×68cm, 루브르 박물관 (프랑스)

좁은 가게 안. 책상(방코) 앞에 앉은 젊은 부부는 깃과 소매에 모피를 덧댄 품질 좋은 옷을 입고 있다. 남편은 세심한 주의를 기울이며 환전용 저울로 동전 무게를 잰다. 책상에는 뚜껑 달린 호화로운 유리 고블릿(goblet), 검은 천에 싸인 많은 진주알, 각종 금화, 둥글게 만 천에 끼운 반지 등이 놓여 있다.

한편 아내는 삽화가 실려 있는 시도서를 넘기고 있다. 남편은 물질(속[俗]), 아내는 정신(성[聖])의 영역을 상징한다. 그런데 아내의 시선은 시도서가 아니라 저울 쪽을 향하고 있다. 그녀의 정신이 물욕에 방해받았다는 뜻일까. 아니면 남편이 부정한 짓을 저지르지 않도록 지켜보는 중일까. 혹은 남편이 무언가 질문을 해서 문득 눈길을 돌린 순간일지도 모르겠다.

등 뒤 선반에는 에덴동산의 원죄를 상기시키는 사과, 죽음을 암시하는 불 꺼진 초, 성모의 순결을 나타내는 로사리오(rosario)와 투명한 물병 등 상반되는 상징이 나란히 놓여 있다. 그렇다면 역시 이 그림은 물욕에 대한 간언일까? 그렇지 않으면 돈을 다루는 일을 생업으로 하는 인간의 성실함에 대한 상찬일까?

이 무렵부터 북유럽 르네상스 회화에서는 환전상이 테마로 자주 등장했다. 그때 부정을 행하는 악덕 상인은 (이 부부의 착실한 표정과는 달리) 악독한 표정이 보이도록 과장되어 그려지는 일이 많았다.

지금부터는 완전히 사적인 견해로 의견이 다르더라도 이해해 주길 바란다.

그림 가운데 앞쪽에 작은 볼록 거울이 있는데 마치 교회에 있을 법한 스테인드글라스가 비쳐 보인다. 그러나 이 부부가 그다지 부자가 아니라는 것은 그림 오른쪽 나무 문짝(밖으로 두 사람이 보인다.)을 봐도 알 수 있다. 이는 그들이 폭리를 탐하지 않는다는 증거이기도 하다. 또 거울 면의 세계는 현실 광경이 아니라 다른 차원, 즉 성스러운 세계라고 생각된다. 거울에 유리창 옆에서 책을 읽는 남자가 비치는데 가게 안에서의 독서는 좀 이상하기 때문이다. 아마 그는 환전상의 수호성인인 성 마르코(Saint Mark)일지도 모른다. 성 마르코는 보통 복음서를 지니고 붉은 망토를 걸친 모습으로 그려진다. 꼭 들어맞는다.

결론인즉 이 작품 속 환전상 부부는 축복받고 있다.

퀜틴 마치(Quentin Matsys, 1466~1530)

플랑드르 화가. 서른 살부터 안트베르펜에서 활약하며 종교화나 풍속화로 명성을 얻었다. 《우신예찬》을 쓴 인문학자 데시데리위스 에라스뮈스(Desiderius Erasmus)와도 교류하여 그의 초상화도 그렸다.

베토벤 찬가

신화의 세 자매

그리스 신화에서 가장 유명한 세 자매는 고르곤(Gorgon, 어원은 '두려운 것'이라는 뜻의 gorgós)이다. 머리카락은 쉭쉭 소리 내는 뱀인데 입속에는 어금니가 엿보이고 그들을 본 사람을 순식간에 돌로 변하게 한다. 세 명 중 메두사(Medusa)만 불사신이 아니어서 페르세우스(Perseus)에게 목이 잘린 일화가 유명하다. 여기 그려진 고르곤 세 자매의 머리카락은 뱀이라기보다 멋진 금장식 같다. 호리호리한 나신도 모델처럼 보인다. 근대 도시에 서식하는 고르곤은 무섭다.

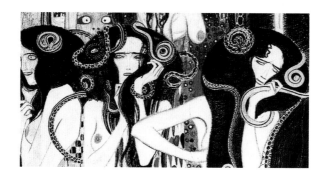

구스타프 클림트의 〈베토벤 프리즈 적대적인 세력〉

사실상 최후의 합스부르크가 당주였던 황제 프란츠 요제 프 1세는 19세기 후반 국가의 위신을 걸고 수도 빈을 근대 도시로 새롭게 단장했다.

가장 먼저 성벽을 헐고 순환 도로인 링슈트라세(ringstraße)를 설치하여 도로변에 제국 의회(국회 의사당), 시청사, 국립 오페라 극장, 음악 동우회, 부르크 극장(왕궁 극장), 빈 분리파 전시관 등의 미술관, 빈 미술사 박물관 등의 박물관, 빈 대학교, 우편 저금 은행 등을 속속 건설했다. 더구나 그 건물들은 헬레니즘, 고딕, 네오 바로크, 유겐트 슈틸(jugendstil) 등 실로 다양한 양식의 집합체라서 거리 모습에는 일관성이 없는데 그 모습이 오히려 독특하고 매력적이라 바야흐로 황제 시대가 끝나고 새로운 시대가 열릴 것이라는 예감에 휩싸이게 했다.(국회 의사당은 그리스 고전주의 양식, 시청사는 신 고딕 양식, 국립 오페라 극장과 빈 미술사 박물관, 빈 대학교는 르네상스 양식, 부르크 극장은 바로크 양식, 빈 분리파 전시관과 우편 저금 은행은 유겐트슈틸 양식으로 지어졌다. ─ 옮긴이)

황혼 녘의 아름다움을 모르는 사람은 없다. 600년 이상이나 이어진 합스부르크 왕조 역시 황혼에 이르렀다는 것을 왠지 모를 두려움과 함께 모두가 느끼고 있었다. 로맨틱하면서도 비애에 가득 찬, 유

달리 아름답게 빛나는 황혼이었는데 그럼에도 겉으로 보이는 빈의 모습은 휘황찬란함 그 자체였다.

금을 효과적으로 사용해 화면을 화려함과 에로스, 뭐라 말할 수 없는 퇴폐와 죽음으로 가득 채운 클림트는 그 시절 빈에 딱 어울리는 예술가였다.(고흐나 모네가 빈의 화가였다면 영원히 수면 위로 떠오르지 못했을 것이다.)

이 작품은 프란츠 요제프 1세의 애처 엘리자베트 황비(Elisabeth Amalie Eugenie, 실로 합스부르크의 최후를 장식하기에 어울리는 아름다움의 상징이었다.)가 여행지에서 암살되고 나서 4년 후인 1902년, 베토벤(Ludwig van Beethoven)의 위업을 기리는 전시회에 클림트가 출품한 대형 벽화 〈베토벤 프리즈〉의 일부다.(프리즈[friez]는 벽을 띠 모양으로 두른 장식을 말한다.) 이 프리즈는 높이 2미터, 너비 34미터 남짓의 장대한 에마키모노(絵巻物, 일본 헤이안, 가마쿠라 시대에 성행한 그림으로 가로가 긴 두루마리로 제작되었다. 이야기와 그에 관한 삽화를 한 두루마리 면에 넣었다. ─옮긴이)풍 작품으로, 전시실 세 벽면 위쪽을 빙 둘러 전시되었다.

왼쪽 벽면의 제1장 〈행복의 염원〉은 고통에 찬 사람들을 구하려는 황금 갑옷 기사가 결연히 걸음을 내딛는 모습을 그렸다. 중앙의 제2장 〈적대적인 세력〉은 그 기사를 방해하려는 온갖 사악한 것들이 밀집한 상태를 담았다. 오른쪽 벽면의 제3장 〈환희의 송가〉는 천사

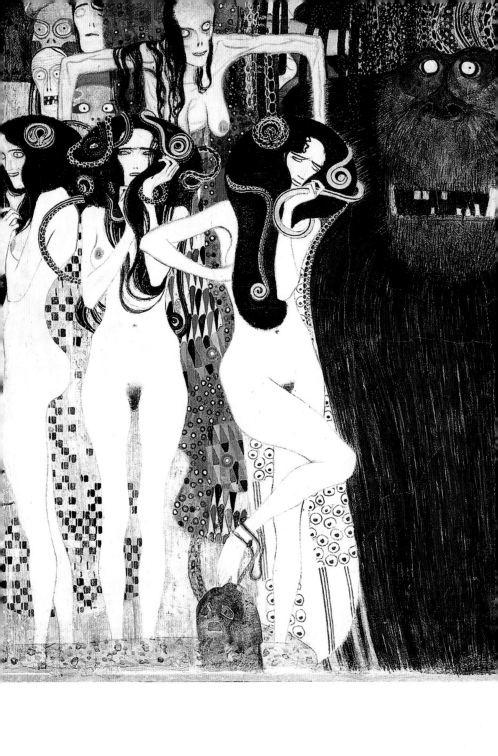

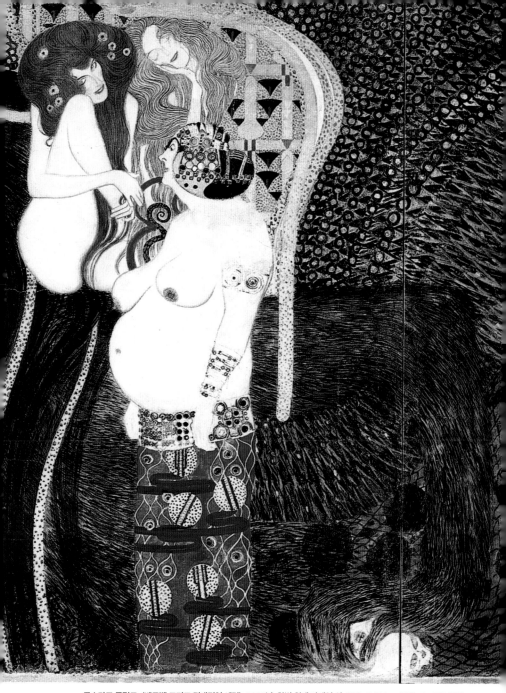

구스타프 클림트, 〈베토벤 프리즈 적대적인 세력〉, 1902년, 화벽 위에 카세인 외, 215×3414cm(전체, 이 그림은 일부), 빈 분리파 전시관(오스트리아)

들의 합창과 서로 부둥켜안은 연인의 모습을 시적으로 그려 예술을 통해 얻을 수 있는 진실한 환희를 나타낸다.

요컨대 이 그림은 베토벤 교향곡 제9번 〈합창 교향곡〉의 메시지인 '시련을 넘어 환희를 향해'를 회화로 표현하려는 시도였다. 발표와 동시에 엄청난 비난이 쏟아진 것도 예상하기 어려운 일은 아니었다. 모든 예술에서 음악을 가장 높이 평가했던 당시 오스트리아 사람들에게는 악성(樂聖)의 대작이 작고 초라해져 가치가 뚝 떨어진 것처럼 느껴졌을 터다.

그렇다면 〈합창 교향곡〉을 언급하지 않는 편이 나았을까? 마찬가지였을지 모른다. 특히 고르곤 세 자매의 불쾌한 표정과 적나라한 육체에 대한 묘사, 그림 속에 그려진 성기와 정자, 난자 등이 혐오감을 불러일으켜 외설스럽고 추악하다고 외면받았다.('현대 미술'을 동시대인이 평가하기는 어려운 일이다.)

그러나 잡다하게 뒤섞인 새 건물들이 비난과 함께 수용되었던 일처럼 클림트의 신선한 표현도 비판하는 사람만큼이나 열렬히 지지하는 사람들이 생겨났고 클림트는 드디어 세기말 빈의 대표 화가가 되었다.

작품으로 돌아가자.

이 작품은 제2장 〈적대적인 세력〉의 왼쪽 일부다. 고르곤 세 자매

위로 늙음, 질병, 죽음, 광기, 어리석음 등 인간을 괴롭히는 여러 악과 고통을 의인화한 이미지들이 북적댄다. 오른쪽 위 요염한 두 사람은 '유혹'과 '음욕', 뚱뚱한 사람은 '대식'과 '불섭생'(不攝生)을 의미한다. 그리스도교에서는 '대식'이 일곱 가지 대죄('교만, 탐욕, 질투, 분노, 색욕, 식탐, 나태'를 말하는데 '대식'은 '식탐'을 가리킨다. - 옮긴이)에 속해 탐욕과는 별개로 취급된다.(우리의 감각으로는 대식이 '죄'라고는 생각되지 않지만…….)

그리고 중앙의 거대한 원숭이는 '사악'을 상징한다는 설과 '티폰'(Typhon, 그리스 신화에 나오는 엄청나게 큰 괴물로 태풍[typhoon]의 어원이다.)을 상징한다는 설이 있다. 이 역시 먼 옛날부터 원숭이에게 친밀감을 느낀 우리의 눈으로 보면 이가 빠진 녀석이 무섭다기보다는 조금 우습다.

구스타프 클림트(Gustav Klimt, 1862~1918)
새로운 시대의 예술을 이끈 빈 분리파의 대표 화가. 대표작으로 〈입맞춤〉, 〈다나에〉 등이 있다. 자화상을 그리지 않은 드문 화가다.

수수께끼의 페르메이르

좋아하는 가운

산족제비 모피를 장식한 고급스러운 노란 새틴 가운은 페르메이르 팬에게 낯익다. 현전하는 서른 점 이상의 페르메이르 작품 중 여섯 점이나 되는 그림에 이 옷을 입은 여성(모델은 전부 다른 사람이다.)이 등장한다. 동시대 화가 하르먼스 판 레인 렘브란트(Harmensz van Rijn Rembrandt, 1606~1669)가 의상과 보석을 산더미처럼 수집하여 역사화의 참고 자료로 활용한 것과 대조적이다. 페르메이르가 좋아했던 이 가운은 사후에 재산 목록에도 기재되었다. 반면 렘브란트는 파산했다.

얀 페르메이르의 〈진주 목걸이를 한 여인〉

　　르네상스 이래 자화상을 그리지 않은 화가는 극히 드문데 페르메이르는 그 드문 사람 중 한 명이다. 편지나 일기도 남아 있지 않다.

　　셰익스피어처럼 공증 기록에 의해 그의 인생을 어느 정도 파악할 수는 있지만 기록과 작품 이미지가 잘 맞지 않는다. 즉 16세기 잉글랜드에 살았던 가난하고 배움이 부족한 순회 극단 배우가 도대체 어디에서 그 엄청난 지식과 문장력을 얻었는지 수수께끼인 것처럼, 17세기 네덜란드 지방 도시에서 거의 무명인 채 생애를 마친 화가 겸 화상(畵商) 페르메이르는 1년 내내 소란스러웠을 작업실에서 어떻게 그처럼 정교하며 시적인 그림을 그릴 수 있었는지가 불가사의하다고밖에 말할 수 없다.

　　페르메이르는 어떻게 생겼고 어떤 성격이었으며 무엇을 생각했을까. 어째서 자화상을 남기지 않았을까. 극단적으로 적은 작품 수에는 어떤 의미가 있을까. 마흔셋이라는 이른 나이에 죽은 것은 단순히 생활고 때문이었을까. 프로테스탄트 국가에서 신교도로 살았다고 하지만 가톨릭교도인 아내와 장모의 영향으로 몰래 개종했다는 소문은 사실일까. 만약 정말이라면 그것이 작품에 반영되었을까. 무엇보다 언제, 어떻게 기적 같은 빛의 묘사법을 익혀 수많은 사람이 감

탄할 작품을 창조한 것일까…….

페르메이르의 작품에는 항상 '평온함'이라는 말이 세트처럼 따라다닌다. 어떤 그림도 떠들썩함과는 동떨어져 있다. 이상한 일이다. 왜냐하면 그는 열 명도 넘는 아이들뿐만 아니라 장모와 하녀까지 북적이는 번화가 자택에 살았는데, 바로 그 집에 작업실이 있어 기르던 닭의 울음소리는 물론이고 근처 교회에서 하루에도 몇 번씩 치는 커다란 종소리까지 끊이지 않는 다양한 생활 소음에 둘러싸여 그림을 그려야 했다.

장인 기질이었던 것은 틀림없다. 생생한 그림을 그리기 위해 카메라 오브스쿠라(camera obscura, 투영상을 얻는 장치)를 이용하고 물감을 세심하게 겹쳐 칠했으며, 완성도를 높이기 위해 한 번 그린 곳을 여러 번 고쳐 칠하는 등 이런저런 궁리를 하느라 외부 소음과는 멀어지고 마치 온몸에 눈만 존재하는 듯한 상태가 된 것일까. 그게 아니면 소설가 나쓰메 소세키처럼 한창 자랄 때인 아이들의 소란스러움에 짜증을 내고 호통을 쳐 가며 창작했던 것일까…….(나쓰메 소세키는 2남 5녀를 두었고 집 안은 항상 아이들이 내는 소리로 떠들썩했다. ─옮긴이)

〈진주 목걸이를 한 여인〉은 원숙기의 걸작이다. 그림 왼쪽, 창문 옆에 걸린 작은 거울을 들여다보며 젊은 여성이 진주 목걸이를 목에 거는 참이다. 아직 버클이 발명되기 전이라서 진주알을 엮은 끈을 목 뒤로 묶어야 했다. 어느 지점에서 묶으면 적당한 길이가 될까 눈어림

하며 앞에서 끈을 잡아매고는 매듭을 뒤로 돌린다.

화려하게 차려입은 모습을 거울에 비추어 보고 넋을 잃은 여자. 이것은 중세부터 끊임없이 이어져 온 '허영, 교만, 쾌락에 대한 훈계'로 17세기 네덜란드 회화도 예외는 아니었다. 마침 해외 무역이 성행해 전에 없던 번영을 누린 네덜란드에는 전 세계의 값비싸고 희귀한 물건들이 유입되어 사람들의 물욕을 자극하고 있었다. 회화로 '설교'하고 싶었던 것도 무리는 아니다.

여성 주위에도 다양한 '물건'들이 넘친다. 목걸이처럼 귀걸이도 진주인데 상당히 크다. 최고급품인 산족제비 털이 장식된 가운은 평상복이 아니라 특별한 날에 입는 외출복이다. 이미 화장까지 마쳤다는 것은 테이블 위에 놓인 물에 갠 분 케이스와 커다란 화장 솔을 보면 알 수 있다.

벽에 걸린 거울의 틀은 유럽에 없는 열대성 상록 교목인 흑단이다. 창문에는 사치스러운 색유리가 부착되어 있다. 오른쪽에는 둥근 압정이 여러 개 박힌, '스패니시 체어'(Spanish Chair)라고 부르는 가죽 의자가 놓여 있다. 게다가 이 의자 등받이 아래에는 붉은 술 장식까지 달렸다. 즉 이 작품은 일상의 한 장면, 그것도 부잣집 아가씨(혹은 귀부인)가 외출을 준비하는 모습을 담은 그림이다. 그녀는 과연 어디에 가는 것일까?

원래 페르메이르는 의자 위에는 류트(lute)를, 정면인 벽에는 지도

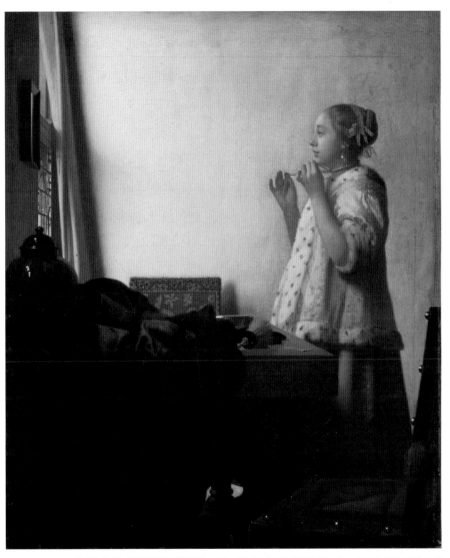

얀 페르메이르, 〈진주 목걸이를 한 여인〉, 1662~1664년, 캔버스에 유채, 55×45cm, 베를린 국립 회화관 (독일)

를 그렸다.(훗날 엑스선 검사로 밝혀졌다.) 사랑을 상징하는 류트와 여행을 암시하는 지도가 있다면 이 그림은 오랜만에 돌아온 연인을 만나기 위해 몸치장하는 여성의 모습이라는 풀이하기 쉬운 작품이 될 것이다. 그러나 그는 그 둘을 덧칠로 없애 버렸다. 그랬더니 어떻게 되었는가?

그녀 앞으로 널따란 공간이 생겨 가운, 커튼, 창에서 쏟아지는 빛이 노란 그러데이션을 이룬다. 아니, 노랗다기보다 아름다운 황금빛 비(雨)다. 황금색 비가 옅은 미소를 띤 그녀에게 흘러내리고 의자에 박힌 압정까지 금색으로 반짝여 화면 전체에 행복감이 넘친다. 일상의 생생한 리얼리티가 불현듯 현실에서 벗어난다.

그 때문일까. 이 작품이 숨어 살던 어떤 가톨릭 화가가 그린 '수태고지'라는 설도 있다. 창가의 그녀는 허영심 강한 여자도 사랑에 빠진 소녀도 아닌 신의 은총에 황홀해하는 현대판 성모 마리아인 것이다.

아주 황당무계한 이야기가 아닐지도 모른다는 기분이 드는 건 페르메이르의 마법 덕분이다.

얀 페르메이르(Jan Vermeer, 1632~1675)
네덜란드 화가로 죽은 뒤 오랜 기간 잊혔다가 19세기에야 재평가받았다.

탐욕이 과하면

해골의 이

문이 열리고 "안녕하세요?"라며 후드를 뒤집어쓴 해골이 얼굴을 내밀면 그것만으로 이미 급사할 지경이다. 게다가 이 해골은 아직 완전히 백골이 되지도 않았다. 눈은 텅 비었지만 코는 조금 남았고 치열이 나쁘다. 보기 힘든 타입(?)의 사신이다. 게다가 살점이 없어져도 해골에는 왜 이가 남아 있는지 알고 있는가. 치조골(齒槽骨)이라는 턱뼈의 일부가, 말하자면 이를 끼울 구멍처럼 생겨 단단하게 고정하고 있기 때문이다.

히에로니무스 보스의 〈죽음과 수전노〉

요즘 이런저런 '탐욕'이 화제다. 지나친 글로벌리즘으로
한 기업의 CEO가 평사원의 수백 배나 되는 어마어마한 임금을 받는
게 당연시되는 듯하고 그런데도 아직 모자란다며 돈세탁에 열을 올
리는 사람을 볼 때마다 스크루지는 귀여운 편이라는 생각이 든다. 어
쨌든 수전노는 화폐가 탄생함과 동시에 생겨났음이 틀림없다.

보스가 30대에 그린 작품 〈죽음과 수전노〉의 무대는 아직 중세를
벗어나지 못해 종교색이 짙은 15세기 말 북유럽이다. 끊이지 않는 페
스트와 전란, 자연재해와 기아로 인간의 생명은 아주 가벼워져 언제
어디서 사신의 방문을 받는다 해도 전혀 이상하지 않았다. 항상 죽음
을 생각하지 않고서는 살 수 없는 그런 상황이면서도, 아니 그런 상
황이기 때문에 더욱 '메멘토 모리'(Memento mori, 죽음을 기억하라)가
회자되어 현세의 영광은 헛되고 내세야말로 중요하다는 사상이 퍼
진 시대였다.

그림이 이상하게 길쭉한 것은 원래 세 폭 제단화의 한쪽 날개 부
분이었기 때문인 듯하다. 반대쪽과 중앙 패널은 행방불명되었는데,
주제는 '일곱 가지 대죄'나 '사종'(四終, 가톨릭에서 인간의 최후에 오는
죽음, 심판, 천국, 지옥을 가리키는 말이다. ─옮긴이)으로 추측된다. 당시
《아르스 모리엔디》(Ars Moriendi, 15세기 유럽에 보급된 라틴어 소책자

166

로 제목은 '죽는 방법'이라는 뜻이다. 14세기에 페스트가 대유행하여 사람들은 너 나 할 것 없이 죽음과 직면했다. 이런 시대 상황에서 어떻게 죽을 것인가, 임종에 어떻게 임할 것인가를 주제로 한 책이다. 천사와 악마의 싸움이 연속되다가 마지막 장에서 주인공이 숨을 거두며 천사의 구원으로 하늘로 올라간다. ─옮긴이)라는 죽음에 관한 입문서가 널리 나돌아 이 작품에도 영향을 끼쳤다는 이야기가 있다. 수전노라도 구원받을 수 있다는 말이다.

천장이 둥근 침실. 홀륭한 캐노피가 달린 침대에 비쩍 마르고 핏기 없는 남자, 즉 수전노가 검은 나이트 캡을 쓰고 누워 있다.

마치 앉아 있는 것 같지만 일반적으로 당시 독일권 나라에서는 대자로 눕는 자세가 건강에 좋지 않다고 믿어 머리 아래에 쿠션을 많이 깔고 리클라이닝 시트에 누운 것처럼 반쯤 앉은 자세에 가까운 모습으로 잤다. 따라서 침대도 사람들 키에 비해 그 길이가 짧았다.(현대의 호텔 침대 크기는 국제 규격을 따르고 있다.)

수전노에게 죽음이 가까워지고 있다. 그 증거로 사신이 커다란 낫 대신 긴 화살을 가지고 방에 들어오는 참이다. 수전노의 눈이 그 화살에 박혀 있다.

결단의 시간이 왔다. 영혼의 구제인가 아니면 탐욕의 관철인가.

침대 옆에서 붉은 커튼 자락을 비집고 악마의 심부름꾼 같은 괴물

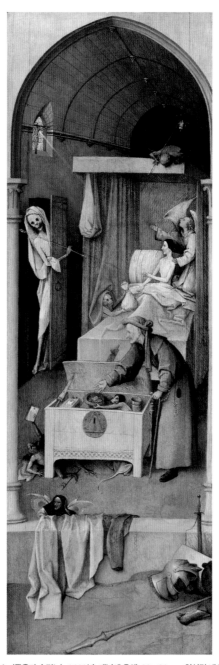

히에로니무스 보스, 〈죽음과 수전노〉, 1490년, 패널에 유채, 93×31cm, 워싱턴 내셔널 갤러리(미국)

이 금화로 가득 찬 주머니를 내민다. 본능적으로 그만 손을 내밀어 버렸지만 하늘에서 내려온 천사가 뒤에서 살그머니 어깨에 손을 얹어 왼쪽 위 작은 창으로 주의를 돌린다. 그곳에 걸린 십자가로부터 성스러운 빛이 내리비친다.

과연 그는 어느 쪽을 선택할까?

화면 가운데 서 있는 녹색 옷을 입은 초로의 남자는 비록 지팡이를 짚고 있지만 건강할 무렵의 수전노 같다. 어마어마하게 큰 자물쇠가 달린 금고의 뚜껑을 열고 숨겨진 단지에 비밀스럽게 금화를 넣고 있다. 쓰는 것보다 모으는 것에 홀린, 그야말로 수전노 그 자체다. 산더미만큼 모은다 해도 만족할 수 없는 마음은 찢어질 듯 가난해지고 그 궁핍함이 더욱더 금전에 집착하게 한다.

허리끈에는 열쇠가 매달려 있는데 어디에 가든 몸에 늘 지니고 있었음을 알 수 있다. 손에 묵주도 쥐고 있는데 신앙심은 이미 껍데기만 남았다. 금고 속에도 그 아래에도 요괴들이 득시글거리는데 그에게는 전혀 보이지 않는다.

화면 아래에는 주인공이 재산을 어떻게 모았는지 짐작할 수 있는 힌트가 뒹굴고 있다. 차양 달린 투구, 전투 장갑, 긴 창, 검. 젊은 시절 그는 용병이나 기사였다. 전투에서 승리하면 패자의 물건을 실컷 빼앗을 수 있으니 약삭빠르게 이익을 챙겼을 터다. 기둥과 기둥 사이 받침돌 위에는 괴물 한 마리가 빨래라도 말리듯 주홍빛 의상을 걸치

고 있다. 전투가 끝나고 무훈을 인정받아 귀족으로 출세라도 한 것인가. 그 후 새로운 영지도 하사받고 의기양양하여 재산 모으기에 한층 더 열을 올렸을 게 분명하다. 그러다 어느 날 불현듯 죽음이 방문한 것이다.

앞서 던진 '주인공의 영혼은 구제될 것인가.'라는 의문에 대한 답이다. 왼쪽 위에서 내리비치는 천상의 빛은 유감스럽게도 그에게까지 닿지 않고, 다 죽어 가는 마당에도 여전히 돈에 손을 내미는 소인배는 "돈만 있으면 귀신도 부릴 수 있다."라고 변명하며 한결같은 탐욕을 부리게 마련이다. 슬프다고 해야 할지 우습다고 해야 할지…….

히에로니무스 보스(Hieronymus Bosch, 1450년경~1516)

플랑드르 화가. 보슈, 보쉬라고도 불리나 정확한 이름은 '보스'다. 생전에도 인기가 있었으나 자세한 생애는 알려지지 않았고 현전하는 작품 수도 극히 적다. 스페인 합스부르크가의 펠리페 2세(Felipe II)가 그의 작품을 열정적으로 수집해서 대표작 〈쾌락의 정원〉, 〈건초 수레〉 등은 마드리드 프라도 미술관에 소장되어 있다.

제5장

✦

권력의 욕망

튜더 왕조의 대스타

스위스 용병 흉내

이 하얀 아몬드처럼 생긴 것은 무엇일까. 보석과 보석 사이를 하얀 천으로 꿰매 붙인 것일까? 그렇지 않다. 상의에 같은 간격으로 옷감을 터서(슬래시 기법) 속에 있는 리넨 안감을 끄집어내 부풀린 것이다. 처음으로 이런 장식을 시도한 사람은 스위스 용병이라고 한다. 당시 옷감은 신축성이 없어 검을 휘두르기 어려웠는데 에잇! 하며 몇 군데를 베어 옷감에 구멍을 내자 웬걸, 움직임이 훨씬 편해졌다. 필요는 발명의 어머니로 마지막에는 이처럼 '패션'으로 이어지기도 한다.

한스 홀바인(子)의 〈헨리 8세〉

　　유럽 절대 왕정 시대 전형적인 왕의 이미지라고 하면 화려한 베르사유 궁전을 건설하여 프랑스 문화를 세계에 알린 '왕 중의 왕' 태양왕 루이 14세(Louis XIV)를 떠올릴 것이다. 그러나 태양 광선이 너무 눈부셨기 때문일까. 주위 조건들은 훌륭하게 갖춰진 데 반해 전해지는 일화에서는 그다지 매력적인 인물로 그려지지 않는다.

　　한편 루이 14세의 17세기에서 대략 150년 거슬러 올라간 16세기 전반의 잉글랜드. 신흥 튜더 왕조의 2대 왕인 헨리 8세(Henry VIII) 역시 일종의 '왕의 전형'을 몸소 실현하는 존재였는데, 그가 발하는 독특한 이미지는 (당시 잉글랜드는 후진국이었던 데다가 장미 전쟁으로 황폐했다는 점을 감안해도) 강렬하면서도 끔찍하기 짝이 없었다.

　　외모부터 차가웠다. 홀바인의 훌륭한 붓 솜씨가 40대 시절 헨리 8세를 마치 살아 있는 사람처럼 생생하게 눈앞에 그려 냈다. 두꺼운 가슴팍, 190센티미터가 넘는 장신, 육식 동물처럼 아래턱이 커다랗게 부푼 얼굴, 파충류가 떠오르는 냉혹한 눈빛, 전신에서 뿜어져 나오는 어마어마한 에너지, 그것들을 몇 배로 증폭하는 듯이 안감으로 팽팽하게 부풀린 화려한 의상. 이 왕의 앞에 선 외국 대사는 그가 금방이라도 주먹을 휘두르지 않을까 벌벌 떨었다고 하는데 그 기분이 이해될 정도다. 대관과 동시에 부왕의 심복을 처형한 새 왕이었다.

당시 잉글랜드는 가톨릭 국가였으므로 스페인 합스부르크가의 왕녀 아라곤의 캐서린(Catherine of Aragon)을 왕비로 맞았다. 그녀와의 사이에서는 딸(훗날 메리 1세[Mary I])밖에 얻을 수 없었다. 그 후 시녀 앤 불린(Anne Boleyn)에게 첫눈에 반해 애인으로 삼으려 했으나 이미 대귀족의 아들과 약혼한 앤은 이를 승낙하지 않았다. 원하는 것을 손에 넣지 못한 적이 없는 헨리 8세는 욕망을 사랑이라 믿고 돌진한다. 그는 앤의 약혼자를 멀리 쫓아 버리고 그녀를 왕비로 삼겠다고 약속한다.(왕은 이에 반대한 정치가 토머스 모어[Thomas More]를 너무나 쉽게 처형했다. 스승으로 모셔 왔는데도 말이다.)

후세에 앤 불린은 '역사를 쓴 사람'으로 불린다. 왜냐하면 헨리가 그녀와 결혼하고 싶다는 마음 하나로 왕비와 이혼하고, 이혼을 인정하지 않는 로마 교황청과 연을 끊은 후 영국 국교회를 설립했기 때문이다. 독단적 종교 개혁에 의한 국가의 프로테스탄트화였다. 게다가 앤이 낳은 외동딸은 바로 잉글랜드 번영의 초석을 닦은 그 유명한 엘리자베스 1세(Elizabeth I)다.

그러나 미래를 알지 못한 헨리 8세는 자신과 약속한 왕자를 낳지 못했다는 이유로 앤을 미워하고 급기야 마법으로 자신을 속이고 근친상간까지 했다는 등 죄목을 꾸며 낸 형식적인 재판 끝에 그녀를 참수한다. 그리고 그날 바로 다른 시녀 제인 시모어(Jane Seymour)에게 청혼하여 결혼했다. 이어서 앤의 딸을 메리처럼 서자 신분으로 떨

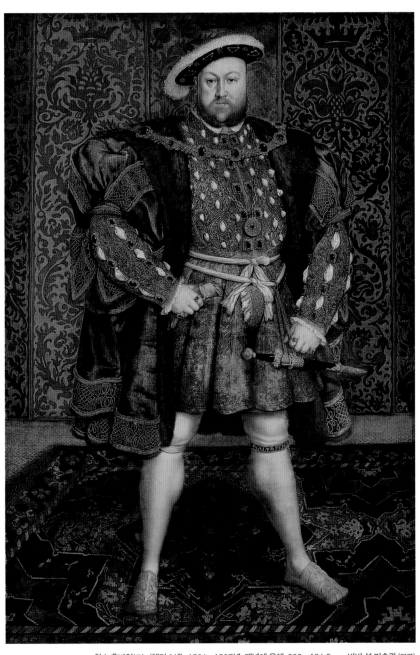

한스 홀바인(子), 〈헨리 8세〉, 1536~1537년, 패널에 유채, 239×134.5cm, 비버 성 미술관(영국)

어뜨렸다. 홀바인의 초상화는 그 무렵 그려졌다.

세 번째 왕비는 왕자(훗날 에드워드 6세[Edward VI])를 낳았으나 산욕열로 세상을 떴다. 에드워드가 건강하지 않았던 탓에 왕은 다산 가문 출신의 독일 공녀 클레베의 앤(Anne of Cleves)을 네 번째 왕비로 맞는다. 그런데 실물을 마주하자 그녀가 추녀인 것에 깜짝 놀라 곧바로 이혼한다. 그 덕분에 그녀는 오래 살 수 있었지만 이 혼인을 추진한 신하는 처형됐다. 다섯 번째 왕비는 앤 불린의 외사촌 캐서린 하워드(Catherine Howard)였는데 이번에도 간통죄를 이유로 참수되고 그녀를 추천한 신하 또한 죽는다.

여섯 번째 왕비 캐서린 파(Catherine Parr)는 성격이 온화했고 아이가 생기기 어렵다는 걸 애초에 알고 있어서 왕의 딸인 메리와 엘리자베스를 다시 왕녀의 지위로 돌려놓았다.(그러지 않았다면 그 둘이 여왕이 되는 일은 없었다.) 헨리 8세는 만년에 접어들어 심한 각기병(비타민 B1이 부족하여 일어나는 영양실조 증상이다. ─편집자)으로 괴로워했는데 마지막에는 여섯 번째 왕비의 간호를 받으며 침대에서 눈을 감았다.

여섯 왕비 중 두 명을 참수하고 두 명과는 이혼. 그때마다 눈에 거슬리는 사람도 함께 처리한 괴물 같은 왕. 도덕과 윤리 너머에 존재하여 사람의 생사여탈을 쥔 절대 권력자는 악의 오라를 찬연히 뿜어

내며 후세의 우리까지 사로잡아 버리니 참으로 곤란한 노릇이다. 전 세계에는 헨리 8세 관련 연구서와 소설이 산더미처럼 쌓이고 그의 이야기는 오페라와 연극으로까지 상연되고 있다.

그와 관련된 영화도 매우 많다. 헨리 8세를 찰스 로톤이 연기한 알렉산더 코르더 감독의 〈헨리 8세의 사생활〉(The Private Life of Henry VIII, 1933), 리처드 버튼이 연기한 찰스 재럿 감독의 〈천일의 앤〉(Anne of the Thousand Days, 1969), 에릭 바나가 연기한 저스틴 채드윅 감독의 〈천일의 스캔들〉(The Other Boleyn Girl, 2008).

모두 재미있지만 가장 설득력 있는 것은 프레트 지네만 감독의 〈사계의 사나이〉(A Man For All Seasons, 1966)에서 로버트 쇼가 연기한 헨리 8세다. 각본도 훌륭하고 첫 장면부터 관객을 끌어당긴다. 왕이 토머스 모어의 저택을 방문하기 위해 작은 배를 타고 가고 있다. 배가 저택에 도착해 아직 완전히 정박하지 않았는데도 그는 조급한 마음을 참지 못하고 배에서 뛰어내린다. 그 바람에 구두가 젖고 물이 튄다. 자신의 실수에 초조해진 왕, 얼어붙은 신하들. 시간이 멈춘 듯한 순간이 지나자 왕은 상황을 수습하기 위해 남자다움을 과시하며 "하하하!" 하고 웃는다. 그러자 신하들도 모두 안심하여 아첨하듯 웃는다. 길지도 짧지도 않게…….

헨리 8세의 궁정이 어떤 분위기였는지 홀바인의 초상화가 머릿속

에 딱 떠오르며 눈앞에 환히 그려지는 장면이었다.

한스 홀바인(子)(Hans Holbein the Younger, 1497~1543)

독일 화가. 스위스에서 공부한 후 헨리 8세의 궁정 화가가 되었다. 토머스 모어를 비롯해 많은 궁정인의 초상화를 그렸다. 대표작은 〈대사들〉이다.

헨리 8세와 그의 왕비들

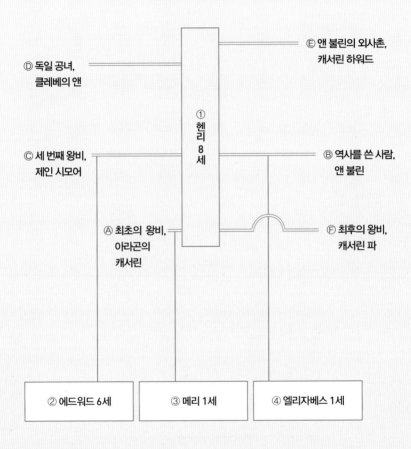

Ⓔ 앤 불린의 외사촌,
캐서린 하워드

Ⓓ 독일 공녀,
클레베의 앤

① 헨리 8세

Ⓒ 세 번째 왕비,
제인 시모어

Ⓑ 역사를 쓴 사람,
앤 불린

Ⓐ 최초의 왕비,
아라곤의
캐서린

Ⓕ 최후의 왕비,
캐서린 파

② 에드워드 6세

③ 메리 1세

④ 엘리자베스 1세

①～④는 왕위 순서, Ⓐ～Ⓕ는 왕비가 된 순서다.

혁명의 폭풍

레 미제라블

이 소년은 빅토르 위고(Victor Hugo)의 《레 미제라블》에 등장하는 파리의 부랑아 가브로슈의 모티프라고 한다. 부모에 의해 '세상에 내동댕이쳐진' 가브로슈는 '모든 아이 중에서 가장 불쌍한 아이'였는데, 마음씨가 상냥해 곤경에 빠진 사람을 보면 돕지 않고는 못 배겼다. 혁명 세력의 일원으로 활약하였고 전투 중 피살된 군인들의 탄약 주머니에서 용감하게 총탄을 꺼내다가 정부군이 쏜 총에 맞아 숨졌다. 열두 살 소년의 영웅적 죽음이었다.

외젠 들라크루아의 〈민중을 이끄는 자유의 여신〉

유럽 왕실 사람들은 왜 여러 나라 말에 능통했을까? 필요했기 때문이다. 언제 어느 때나 어느 나라의 군주로 행동해도 곤란하지 않도록.

합스부르크가의 후예 빌헬름 대공의 전기를 읽은 적이 있다. 그는 방계라서 황제 지위와는 상당히 멀었고, 제1차 세계 대전으로 왕조 자체가 와해되었는데도 목표를 (제멋대로) 우크라이나로 정해, 우크라이나어를 배우고 그곳에 왕국을 세워 새 왕이 되려는 음모를 꾸몄다. 그 와중에 나치의 도움까지 받으려 했다.

그의 야망이 허망하게 무너진 것은 역사가 말해 주지만 한때는 우크라이나 국왕 빌헬름의 탄생도 그렇게 황당무계한 꿈만은 아니었던 듯하다. 왕후 귀족의 끈기와 높은 권리 의식, 권력에 대한 집념에는 정말이지 감탄을 금할 수 없다.

물론 부르봉가도 예외는 아니었다. 들라크루아의 걸작을 보자.

파리 거리에 매캐한 총포 연기와 불꽃이 피어오른다. 죽음을 불사한 혁명군들이 바닥에 쌓인 돌무더기와 시체들을 밟고 넘어 라이플총, 검, 권총 등 각자 다른 무기를 손에 들고 행진한다. 모자도 무기처럼 베레모, 삼각모, 실크해트, 군모 등 가지각색인데 노동자, 학생, 프

티 부르주아, 배신한 병사 등 계급과 입장이 다양함을 알 수 있다.

전체적으로 어두컴컴한 색조 속에서 펄럭이는 '파란색(자유)·흰색(평등)·빨간색(박애)'의 삼색기만이 선명하다. 다부진 팔로 깃발을 들고 있는 반라의 여성은 혁명의 폭풍에 뛰는 가슴을 견딜 수 없어 집에서 뛰쳐나온 열렬한 파리지엔일까?

동양인이라면 그렇게 볼 수도 있겠지만(심지어 겨드랑이 털까지 그려져 있다.) 사실은 그렇지 않다. 그녀는 살아 있는 인간이 아니다. 정확하게는 '여신'도 아니다. 바로 '자유'의 의인화다.(추상적 개념을 인간의 모습으로 나타내는 것이 서양 회화의 특징 중 하나다.) '자유'의 의인상은 이 그림처럼 고대 로마 해방 노예의 모자(프리지아 모자라고 부르며 이는 자유와 해방을 상징한다. ― 옮긴이)를 쓴 여성으로 나타내는 것이 회화의 규칙이었다.

1830년 7월, 부르봉가 지배에 "안 돼!"를 외치는 민중이 '자유'에 이끌려 혁명의 현장으로 우르르 밀려 나오는 장면.

그런데 프랑스 혁명은 왜 40년 전인 1789년에 일어나지 않았나 의아해하는 사람들도 있을 것이다. 실은 프랑스에서는 계속 혁명이 진행되고 있었다. 바꾸어 말하면 정치가 그만큼 완고했다는 말이기도 하다.

먼저 1789년 대혁명 때 루이 16세(Louis XVI)와 왕비 마리 앙투아네트가 기요틴(guillotine)에서 참수당했다. 그들의 둘째 아들도 감옥

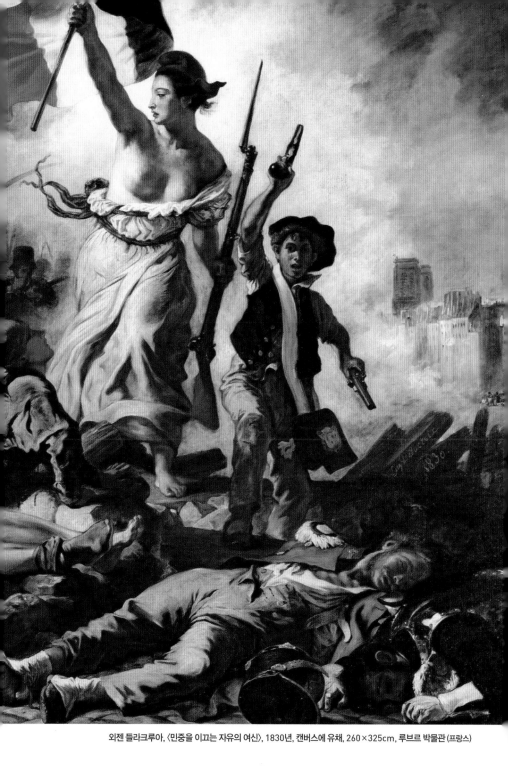

외젠 들라크루아, 〈민중을 이끄는 자유의 여신〉, 1830년, 캔버스에 유채, 260×325cm, 루브르 박물관 (프랑스)

에 감금당해 죽었다. 이렇게까지 되었으니 메이지 유신(1868년 일본에서 에도 시대의 통치 체제인 막번체제[幕藩體制]를 무너뜨리고 왕정복고를 이룩한 변혁 과정이다. 이로써 12세기부터 700여 년 동안 이어져 온 막부는 도쿠가와가의 에도 막부를 마지막으로 역사에서 사라졌다. — 옮긴이)을 아는 사람은 왕정의 숨통이 끊긴 것이라고 (유신 후 도쿠가와 막부의 복귀는 없었으므로) 오해하기 쉽지만 그렇지 않다. 혁명 후 혼란의 틈을 뚫고 나폴레옹이 황제로 등극한다. 그가 실각한 후에는 루이 16세의 동생이 망명지에서 돌아와 루이 18세(Louis XVIII)로 왕위에 올라 다시금 부르봉 왕조가 부활한다.

그러나 이 왕은 자식도 없이 이른 시기에 서거한다. 이어서 또 다른 형제인 샤를 10세(Charles X)가 왕좌에 앉지만 화려했던 옛 베르사유 시대를 재현하려 해서 국민에게 심하게 질책당했고 그 분노를 외부로 돌리고자 알제리를 침공하여 점령했다.(프랑스의 알제리 통치가 1960년대 샤를 드골 시대까지 이어져, 프레더릭 포사이스의《자칼의 날》이라는 베스트셀러가 탄생했다.) 그러나 국민의 분노는 쉽게 가라앉지 않았고 〈민중을 이끄는 자유의 여신〉의 배경인 '7월 혁명'이 발발하여 샤를 10세는 또다시 망명길에 올라야 했다.

이 작품에서 느껴지는 폭풍 같은 흥분과 긴장감은 혁명이 성공했다는 기쁨에서 온 것이다. 그런데도 프랑스가 다음으로 선택한 왕은 부르봉 핏줄의 루이 필리프(Louis Philippe I)였다.(바보인가?) 아니나

다를까 18년 후에 다시 혁명이 일어났다.(2월 혁명) 아이고 맙소사, 겨우 공화제가 실행되어 선거를 하는가 했더니 이번에는 나폴레옹 조카가 백부의 위광(威光)으로 대통령에 뽑힌다. 그러자 야심가인 그는 곧 위로부터의 쿠데타(친위 쿠데타)를 일으켜 제정을 시행해 버린다. 나폴레옹 3세(Napoléon III)의 탄생이다.

약 20년 후 그를 쫓아낸 사람은 프랑스인이 아닌 독일인이었다. 프로이센-프랑스 전쟁에 참패한 끝에 적의 포로가 된 나폴레옹 3세는 그대로 자멸한다. 1870년 드디어, 겨우, 결국, 마침내 프랑스는 지금에 이르는 공화제로 변혁을 성취하기에 (아마도) 이른다.

정말 고생 많으셨습니다.

외젠 들라크루아

이 작품에 자화상을 그려 넣었다고 전한다. 그림 중앙에서 약간 왼쪽, 실크해트를 쓰고 턱수염을 기른 남자가 들라크루아 자신이라고 한다. 또 그의 아버지가 그 노련한 정치가 탈레랑(Talleyrand-Périgord, 루이 16세와 나폴레옹 정권에서 모두 일했는데 나폴레옹을 배신한 후 왕정복고를 꾀했다.)이었다니 무언가 빈정거림이 느껴진다.

나에게 기도하라

봉납화

모피로 장식된 호화로운 의상을 몸에 두른 이분은 15세기 부르고뉴 공국의 재상 니콜라 롤랭(Nicolas Rolin). 출신은 변변찮았지만 엄청나게 출세하고 예순이 다 된 나이에 막강한 권력과 부를 거머쥐었다. 회랑 기둥 저편으로 보이는 풍경에는 광대한 그의 소유지도 포함되어 있다. 자신이 재산을 축적한 방법이 의심을 사지 않을 거라 생각했는지는 알 수 없지만, 경건함을 어필할 필요를 느꼈을 그는 자신의 초상을 그려 넣은 이 종교화를 고향의 교회에 헌금과 함께 봉납했다.

얀 반 에이크의 〈재상 니콜라 롤랭의 성모〉

재상 롤랭은 성서를 펼치고 일심으로 기도한다. 관자놀이에 푸른 힘줄이 설 정도로 온 마음을 다해. 그 진지한 기도 덕분에 드디어 성모자가 눈앞에 나타난다. 이 얼마나 놀라운 기적인가, 얼마나 놀라운 기도의 힘인가!

성모 마리아는 정숙하게 눈을 내리깔았고 아름다운 금발이 어깨에 물결친다. 굉장히 작은 천사(당시는 중요한 인물과 그렇지 않은 인물의 크기를 다르게 그렸다.)가 날아와 그녀에게 보석 관을 씌우는 참이다. 마리아 무릎 위의 어린 예수는 신의 아들이므로 근방의 인간 아기와는 달리 어이없을 정도로 조숙한 얼굴로 근엄하게 롤랭을 축복한다. 이 얼마나 감사할 일인지!

그림 가운데, 중경(근경과 원경 사이의 중간 정도에서 보이는 경치. ─편집자)에 작은 탑이 있는 아치형 다리가 눈에 띄게 그려져 있다. 상징성은 분명하다. 다리는 다른 두 세계를 잇는 것. 롤랭의 기도가 속세와 신의 나라를 잇는 진정한 다리가 된 것이다. 강이 이 둘을 가로막고 있다. 롤랭 쪽에는 마을과 언덕, 예수 쪽에는 고딕 성당이 줄지어 있다.

놀랍게도 이 작품은 세로 66센티미터, 가로 62센티미터밖에 안 된다. 그렇게 작은 화폭 안에 이토록 풍부한 세계가 펼쳐진다. 반 에이

크는 그림에 온갖 것을 집어넣고는 저 너머 푸르스름한 산줄기 외에는 디프 포커스(deep focus, 화면 전체에 초점을 맞추는 기법)로 철저하고 세밀하게 묘사했다. 따라서 언뜻 보면 사실적이면서도 사람 눈에는 결코 이렇게 보이지 않을 텐데 하는 기묘한 감각이 덮친다.

게다가 그려진 모든 것이 진짜 같은 질감으로 가득 차 있다. 마리아의 붉은 망토 주름, 망토 자락 가장자리에 두른 보석, 번쩍이는 보석 관, 기둥머리의 세밀한 부조 문양, 롤랭의 목주름에 이르기까지 허투루 그린 것이 하나도 없다. 뜰에 핀 꽃도 장미, 붓꽃, 백합 등 서른 종이나 된다. 그뿐만이 아니다. 배경의 모든 집에 창이 있고 강을 운행하는 큰 배의 그림자까지 수면에 비치며 교회 계단을 오르는 콩알만 한 사람들까지 그려져 있다. 마치 큰 그림을 완성한 후에 컴퓨터로 쓰윽 축소해 놓은 것 같다.

르네상스 시대 이탈리아인 중에는 이러한 북유럽 화가 작품에 대해 뭐든지 똑같이 그리려고 해서는 결국 아무것도 그릴 수 없다고 비판한 사람도 있는데 일방적 의견일 뿐이다. 이런 세세함에는 가끔 이탈리아 회화를 뛰어넘는 매력이 있다. 《월리를 찾아라!》 같은 재미와도 통한다. 무엇보다도 화가의 열기가 전해지지 않는가. "이 세상 모든 것을 그려 내고 말겠어!"라며 그림을 그리는 원초적인 기쁨 말이다.

여하튼 정말 대단한 솜씨다. 반 에이크는 당시 자신보다 유명했던

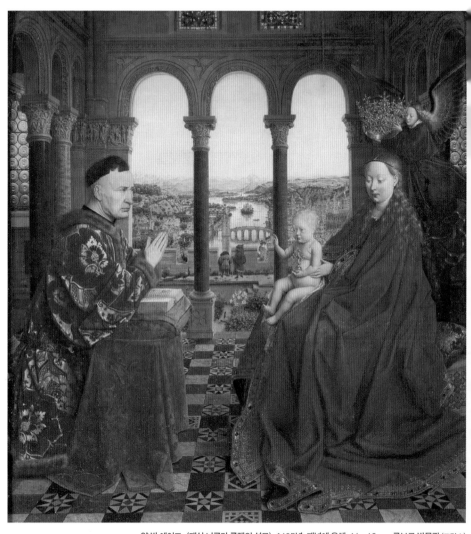

얀 반 에이크, 〈재상 니콜라 롤랭의 성모〉, 1435년, 패널에 유채, 66×62cm, 루브르 박물관(프랑스)

이 그림을 의뢰한 롤랭처럼 자신의 이름도 후세에 길이길이 남을 거라고 남몰래 자부했음이 틀림없다. 뜰에 있는 두 마리 공작은 '불후'의 상징으로 롤랭과 반 에이크를 암시한다는 설이 있다.

롤랭 역시 자신이 지불한 고액에 걸맞은 완성작을 마음에 들어 하고 이걸로 이름뿐만 아니라 얼굴도 불멸이 되었다며 만족했을 것이다.

그러나 불멸이 된 이름은 반 에이크였다. 롤랭의 이름은 그림의 제목에 남았고 그의 얼굴도 그림에 남았다. 하지만 롤랭이 누구인지 무엇을 한 사람인지는 완전히 잊혔다. 정치가는 어지간한 실적이 없는한 무능한 왕보다 잊히기 쉽다.(무능한 왕은 그 무능함 때문에 기억되고 무능한 정치가는 무능하니까 완전히 망각된다.) 롤랭은 가난한 평민 계급으로 태어났지만 무척 애를 쓰고 부지런히 노력하여 변호사가 되었고 부르고뉴 공국 필리프 3세(Philippe le Bon) 아래서 재상으로 권세를 누렸다. 당시엔 그가 누구인지 모를 사람이 없을 정도의 유력자였다.

어마어마한 재산을 모았던 그는 훌륭한 화가에게 초상화를 의뢰하자고 생각한다. 그러나 단순히 얼굴만 나온 그림이라면 봐 주는 사람이 적다. 자신이 등장하는 제단화를 그려서 고향 교회에 기진하면 수많은 사람이 보는 것은 물론이고 두 손 모아 기도도 해 줄 것이었다.

이리하여 이 정치가는 그림 속에서 마치 성인인 척하게 된 것이다. 예상외로 이런 타입은 현대에도 있는 듯하다.

얀 반 에이크(Jan van Eyck, 1395?~1441)

플랑드르 파의 창시자. 당시 새로운 그림 재료였던 유화 물감을 사용한 그의 그림은 유럽 전체에 커다란 영향을 끼쳤다. 〈겐트의 제단화〉, 〈아르놀피니의 결혼〉은 국보급 걸작이다.

로코코 시대의 괴물

근심에 찬 쳄발로 연주자

왠지 모르게 마음이 딴 데 가 있는 듯한 우울한 얼굴로 쳄발로를 연주하는 사람은 그 유명한 요한 바흐(Johann Bach)의 아들 카를 바흐(Carl Bach). 재능을 인정받아 궁정 음악가가 되었지만 고용주인 왕의 개성이 너무나 강렬한 나머지 그의 반주만으로도 스트레스가 쌓였다. 꾹 참아 온 세월이 자그마치 27년. 왕이 말리는 것을 뿌리치고 자유 도시 함부르크로 도망쳐 느긋하게 작곡과 음악 감독 일에 전념해 당시로서는 장수인 일흔네 살까지 살았다.

아돌프 멘첼의 〈프리드리히 대왕의 플루트 연주회〉

베르사유 궁전의 방 가운데 하나로 영락없이 착각하기 쉬운 여기는 베를린 교외 포츠담에 새로 지은 왕궁인 상수시 궁전 (schloss Sanssouci)이다. 촛불과 유리로 눈부시게 빛나는 샹들리에, 금 조각으로 테두리를 두른 커다란 거울, 고양이 다리 모양 보면대, 회색 가발, 소맷부리에서 나풀거리는 프릴……. 로코코 취향이 넘쳐 흐르는 이 홀에서 여느 때처럼 소박한 연주회가 열리고 있다.

여성을 제외한 청중이 모두 선 채로 음악을 듣는 모습은 플루트를 연주하는 중년 남성이 낮은 신분의 음악가가 아니라는 증거다. 그는 바로 그 유명한 프리드리히 2세다. 독일의 한 왕국에 지나지 않았던 프로이센을 유럽 열강에 밀어 넣고 생전에 '대왕'이라 불린 계몽 전제 군주의 전형이자 이 궁전의 주인이다.

플루트는 왕태자 시절부터 가지고 있던 것이다. 음악이라는 취미 만은 게르만풍이다. 실내 장식과 의상은 '프랑스'식. 책도 프랑스어 로 적힌 것뿐이고 궁전 이름인 상수시도 프랑스어다.('상수시'는 프랑 스어로 '걱정, 근심 없는, 낙천적인'이란 뜻이다. – 옮긴이) 독일어는 마부 나 쓰는 품격 낮은 말이라고 거리낌 없이 공언하고 프랑스 사상가 볼 테르(Voltaire)를 궁정에 초대하는 한편, 괴테를 셰익스피어의 아류 로 여겼다. 대왕은 학문을 좋아하고 여성을 싫어했다. 정략결혼을 한

왕비는 상수시에 한 발자국도 들여놓지 못했을 뿐만 아니라 왕은 그 녀 몸에 손가락 하나 대지 않았다. 아이가 생길 리도 만무했다.(후계 자는 조카인 프리드리히 빌헬름 2세[Friedrich Wilhelm II]다.)

그런 사정으로 전형적인 군인이던 프리드리히 2세의 아버지는 젊은 시절 그를 '피리 부는 프리츠'라는 별명으로 부르며 비실비실한 계집애 같은 녀석이라고 질책했고 악기나 책을 부수거나 태웠을 뿐만 아니라 하마터면 폐적(廢嫡)마저 할 뻔했다.

그런 프리드리히가 세상에 다른 얼굴을 내비친 때는 부왕이 세상을 떠나고 왕위에 오른 직후다. 이웃 나라 오스트리아 합스부르크가의 영토 슐레지엔에 불문곡직하고 군대를 진격시켜 비옥한 일대를 빼앗아 유럽 지도를 새롭게 그렸다. 합스부르크 공국의 여제 마리아 테레지아는 원한에 가득 차 평생 프리드리히를 용서하지 않고 '괴물', '악마', '슐레지엔 도둑'이라고 욕을 퍼부었다.

그 후에도 프리드리히는 종교 난민과 이민을 받아들여 나라의 인구수를 세 배나 늘리고 부국강병에 박차를 가했다. 위기감을 느낀 오스트리아가 원수 프랑스와 짜고 마리 앙투아네트를 루이 16세와 결혼시킨 이유도 그 때문이다.

밖에서는 강경한 군인이자 정치가, 안에서는 우아한 로코코인이었던 대왕의 플루트 솜씨는 과연 어땠을까. 동시대 궁정인은 절찬했지만 그런 입에 발린 말은 그다지 믿을 수 없다. 그래도 대왕 자신이

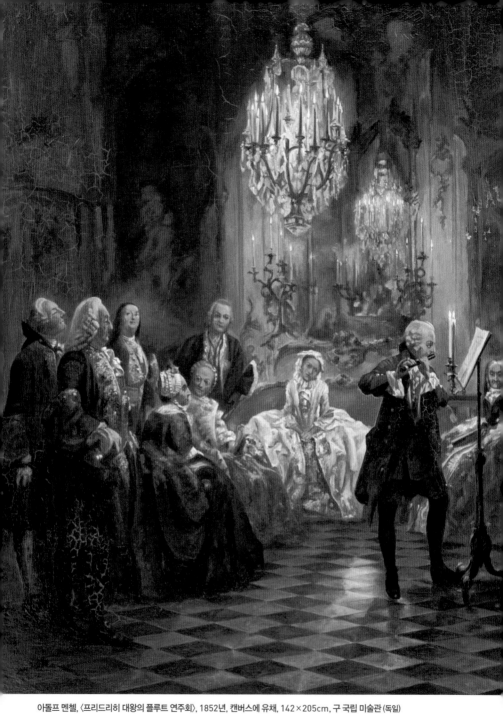

아돌프 멘첼, 〈프리드리히 대왕의 플루트 연주회〉, 1852년, 캔버스에 유채, 142×205cm, 구 국립 미술관 (독일)

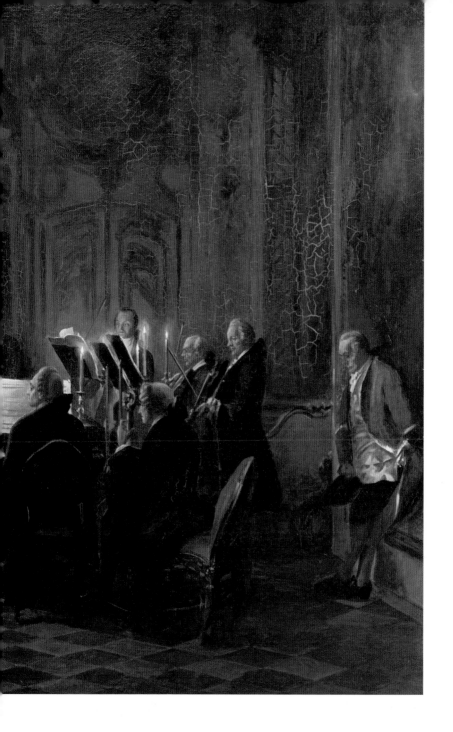

작곡한 플루트 소나타가 100곡이 넘고 전쟁 중 틈틈이 이 그림처럼 연주회를 계속 열었던 일, 또 미식(美食)으로 앞니가 빠져 플루트를 불 수 없게 될 때까지 연주했다는 일화를 보면 플루트 사랑은 진짜였다고 말할 수 있겠다.

단, 권력자가 예술에 관여하면 일이 제대로 풀리지 않는다. 히틀러가 정한 '퇴폐 예술' 정도까지는 아니었지만, 프리드리히 대왕 역시 음악에 있어서 플루트와 오페라야말로 상급이고 바이올린과 쳄발로는 반주 악기에 지나지 않는다고 경시해 연주자들에게 박봉을 지급했으며 그러한 자신의 판단(편견)에 조금도 의심을 품지 않았다. 이러니 쳄발로를 연주하는 바흐의 얼굴이 암울했던 것도 당연하다.

화가 멘첼은 대략 100년 전에 있었을 이 음악회 장면을 그릴 때 여러 번 포츠담을 방문하고 또 면밀한 역사 고증을 거듭해 실재 인물들을 작품에 등장시켰다.

소파 한가운데 앉아서 고개를 기울이고 있는(왜일까?) 사람은 왕의 누나인 빌헬미네(Wilhelmine von Preußen). 그 왼쪽은 누이동생 안나(Anna Amalia of Prussia). 그들 양옆에 앉은 나이 많은 여성들은 시녀다. 청중은 왼쪽부터 작가이자 베를린 프리메이슨 지부장 야코프 프리드리히 비엘펠(Jakob Friedrich von Bielfeld). 정말로 즐거워하며 멜로디에 맞춰 고개를 흔들고 있는 듯하다. 바로 옆 뚱뚱한 남자는 베를린 오페라 총감독 구스타브 아돌프 고터(Gustav Adolf von

Gotter)로 역시 웃고 있다. 그 옆은 과학 아카데미 회장 피에르 모페르튀이(Pierre Maupertuis). 음악보다는 천장에 관심이 있다. 조금 떨어져 서 있는 사람은 궁성 악장이며 오페라 작곡가인 카를 그라운(Carl Graun). 미소 짓고 있다.

청중이 한 명 더 있다. 쳄발로 건너편 조금 구석진 곳에서 얼굴을 옆으로 돌리고 서 있는 사람이 용맹함으로 잘 알려진 군인 에그몬트 샤조(Egmont von Chasôt). 그도 과학자처럼 음악에 그다지 관심이 있는 것 같지 않다. 바흐를 제외한 연주자 중에서 후세에 이름을 남긴 사람은 그림 오른쪽에서 두 번째, 바이올린을 연주하는 프란티셰크 벤다(František Benda)다.

그럼 오른쪽 제일 끝에 있는 초로의 남성은 누구일까?

그는 프리드리히 대왕의 플루트 선생이었던 요한 크반츠(Johann Quantz, 바흐의 일곱 배 가까운 보수를 받았다.)다. 뒷짐을 지고 벽에 기대어 발을 꼬고 있는 것은 피곤해서일까. 설마 제자의 실력에 탄복해 탈진한 것까진 아니겠지만 어쨌든 복잡한 표정임은 틀림없다.

이상의 상황에서 대왕의 진짜 실력을 추리해 보기 바란다.

아돌프 멘첼(Adolf Menzel, 1815~1905)

독일 화가이자 판화가. 1839년에 역사학자 프란츠 쿠글러(Franz Kugler)가 간행한 《프리드리히 대왕의 역사》(Geschichte Friedrichs des Großen)에 400점의 목판 삽화를 그려 넣어 좋은 평을 받았다. 〈프리드리히 대왕의 플루트 연주회〉가 대표작이다.

멘첼과 독일 제국 성립

1815년	멘첼, 프로이센 왕국에서 태어나다.
1839년	프리드리히 대왕의 전기를 위해 삽화를 그리다. 이후 프로이센 왕가로부터 그림 주문이 늘어나다.
1852년	〈프리드리히 대왕의 플루트 연주회〉를 완성하다.
1861년	오토 폰 비스마르크(Otto von Bismarck)가 프로이센 총리로 임명되다. 멘첼은 〈쾨니히스베르크에서 열린 빌헬름 1세의 대관식〉을 완성하다.
1866년	프로이센이 오스트리아와의 전쟁에서 승리하다.
1871년	프로이센이 나폴레옹 3세가 이끄는 프랑스와의 전쟁에서 승리하다. 프로이센에 의해 독일이 통일되고 독일 제국이 성립하다. 빌헬름 1세(Wilhelm I)가 독일 황제로 즉위하다.
1895년	상수시 궁전에서 멘첼 회화의 활인화(活人畵, 그림 속 인물처럼 분장한 사람이 말없이 부동자세로 배경 앞에 서서 명화 등을 흉내 낸 것. 근세 서양 사교계에서 '리빙 픽처'라 하여 무도회 여흥으로 유행하기 시작했다. ─옮긴이)가 공연되다.
1898년	멘첼, 귀족으로 승급되다.

웃음을 주는 그림

카이저수염

동서양을 불문하고 남성이 수염에 집착하는 현상은 그 위치에 따라 구태여 명칭(일본어의 경우 한자)을 바꾸는 것만 보아도 명약관화하다. 코밑은 콧수염(髭), 빰에는 구레나룻(髯), 턱 주변은 턱수염(鬚). 이 남성의 수염은 콧수염, 게다가 그 유명한 '카이저수염'이다. '황제'를 뜻하는 독일어 kaiser에서 유래한 말이다. 향유로 수염 끝을 위로 올려 굳힌 제법 손품이 드는 디자인. 첫눈에 지위가 높아 보인다는 특징이 있다.

앙리 루소의 〈럭비하는 사람들〉

　　대형 미술관의 화려한 액자 속에 담긴 예술성 높은 서양 명화를 보고 '웃음이 나오는' 경험은 그다지 있을 법하지 않다. 그런 와중에 헤타우마(下手巧, 일부러 하수같이 서투르게 그린 고수의 그림이라는 뜻으로 못 그린 듯하지만 볼수록 깊은 맛이 나는 그림을 말한다. - 옮긴이)풍의 이 그림은 정말이지 유쾌해서 보는 사람에게 웃음을 준다.

　　쾌청하게 푸른 가을 하늘 아래 금색으로 물든 나무들이 나란히 서 있는 공원, 그것도 막다른 길에서 남자들이 즐겁게 럭비를 하고 있다. 중년, 카이저수염, 죄수복이 떠오르는 가로줄 무늬 유니폼……. 모든 것이 어울리지 않는다.

　　나뭇잎 한 장 한 장이 공들여 그려진 탓에 도리어 산들바람마저 느낄 수 없다. 나무들도 땅속에 뿌리를 내리고 있다고는 도저히 믿기 어려워 보이고 밀면 곧 쓰러질 듯한 학예회 무대 장치 같다. 빨간 공은 마치 풍선처럼 가볍다. 공을 쫓는 남자들의 몸도 기묘하게 비틀려 팔이 마치 본오도리(盆踊り, 일본에서 매년 8월 15일 조상들이 찾아온다고 여기는 오본 명절 기간에 남녀노소가 모여 추는 춤이다. - 옮긴이)를 추는 것 같다. 적어도 그 몸짓에서 생기 있고 활발하게 움직이는 느낌이 난다 하더라도 어색함은 여전하다.

　　그림 오른쪽 아래에 루소의 서명과 제작 연도인 '1908'이 기록되

어 있다. 이 연도는 런던 올림픽에서 올림픽 사상 두 번째로 럭비 경기가 열린 해다. 루소는 그 사실을 알고 이 그림을 그렸을까. 그렇다면 공이 명확하게 기다란 모양으로 보이지 않는 이유는 무엇일까. 제대로 그리지 못한 걸까 아니면 그때만 해도 럭비공은 구형에 가까웠던 걸까.

빨간 줄무늬 팀과 파란 줄무늬 팀의 대결. 양쪽 팔을 높이 들어 공을 받으려고 하는 주인공은 교장처럼 진지한 무표정으로 일관하며, 그의 왼쪽 뒤에서는 팀원이 곁눈질하며 같이 달린다. 한편 빨간 줄무늬 팀은 상대편을 저지하기 위해 옆에서 계속 주먹을 날린다. 그 모습을 보고 그의 동료는 구석에서 엷은 웃음을 짓고 있다.

독학으로 공부한 루소의 붓질은 어디에도 구속받지 않으며 그 자유분방함이 이 작품을 한층 매력적이게 만든다. 실제 배경을 토대로 그렸다고 알려졌지만 그렇다고 본 그대로 그린 그림은 아니다. 어쨌든 구기는 기본적으로 공에서 눈을 떼지 않아야 하는데 아저씨들 중 단 한 사람도 공을 보고 있지 않다!

그보다도 등장인물 모두가 카이저수염을 달고 있는 게 첫 번째 웃음 포인트다. 앞에서도 말했듯이 '카이저'는 '황제'를 가리키는데 이 수염의 별칭은 당시 독일 제국 황제면서 프로이센 왕이었던 빌헬름 2세(Wilhelm II)에게서 유래한다. 엄청난 콧수염이 그의 트레이드마크였다.

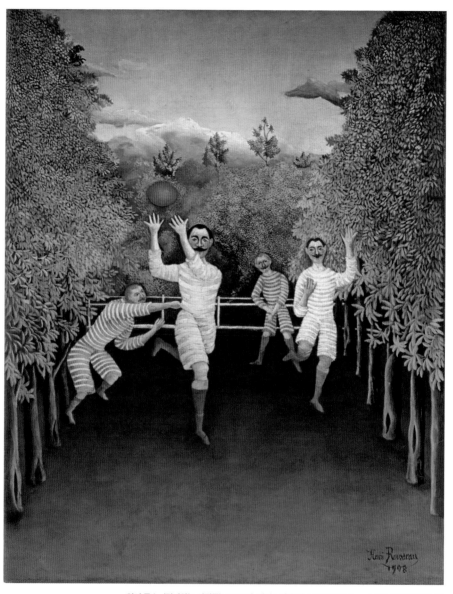

앙리 루소, 〈럭비하는 사람들〉, 1908년, 캔버스에 유채, 100.3×81.1cm, 구겐하임 미술관 (미국)

모든 권력자가 그렇겠지만 당시는 히에라르키(hierarchie, 권력 구조)의 위로 올라갈수록 지위가 높아짐과 동시에 남들에게 비웃음당하는 일을 가장 수치스러워했고 그 정도가 매우 심했다. 특히 빌헬름 2세에게는 태어날 때부터 양쪽 팔 길이가 다르다는 콤플렉스가 있어, 그 반동으로 아주 거만해졌다고 관계 각국이 평했다. 라이벌 나라 프랑스에서는 이 작품이 풍기는 우스운 분위기에서 (비록 화가의 진의가 아니더라도) 정치적 요소를 느낄지도 모른다.

카이저수염은 온 유럽에 유행하여 자화상을 보면 루소 본인도 따라 했음을 알 수 있다.(평생 권력과는 인연이 없었는데도 말이다.) 그는 가난한 집에서 태어나 정규 미술 교육을 받지 못하고 5년의 병역을 마친 후, 스물일곱부터 파리에서 세관사로 근무하며 어느샌가 일요화가로 활동을 시작한다. 쉰이 다 되어 퇴직한 후, 그때부터 본인 스스로 본격적인 프로 화가가 되었다고 느끼는 듯하다. 단, 작품 대부분이 팔리지 않았기 때문에 연금 생활자였다고 하는 편이 정확하겠다.

작품을 인정해 준 사람은 피카소 등밖에 없을 정도로 극히 적었고 루소는 항상 비웃음의 대상이었다. 표현이 주관적이고 치졸하며 주제 의식도 부족하다고 여겨진 데다가, 하층 계급 출신에 교양이 없다는 이유로 그는 모멸감까지 느껴야 했다. 프랑스에서는 자기 작품을 논리적으로 설명하지 못하는 예술가를 경시하는 경향이 있다. 어쨌든 요점은 인텔리들이 그의 너무나 뛰어난 상상력을 따라가지 못했

다는 것이다. 루소는 자기 뇌 안의 세계를 '사실적'으로 표현했다고 말했다.

미술사에서 루소는 '소박파'(naive art)로 분류된다. 마치 어린이가 열심히 그린 그림 같을 정도로 빈약해 보이는 작품 이미지 탓에 루소 역시 소박한 인품이라고 생각하기 쉽다. 그러나 실제로는 루브르 박물관에 전시된 작품을 진지하게 모사하는 등 부지런히 공부했고 자기 작품에는 절대적으로 자신이 있었다. 단순히 순진하거나 선량하기만 한 사람은 아니었다.

그는 열아홉 살 때 절도죄로 붙잡혔고 예순네 살에는(이 작품을 그린 다음 해) 어음 사기 사건에 연루되어 집행 유예와 징역형 및 벌금을 선고받았다. 주범이 아니었다 해도 손에 들어온 돈을 썼기 때문이다.

남국을 무대로 한 많은 작품에 대해서도 군 복무 시절 중앙아메리카에 갔던 당시 기억이라고 이따금 말했지만, 실제로는 단 한 번도 프랑스를 벗어나 본 적이 없었고 파리의 동물원과 식물원에서 한 스케치를 바탕으로 그렸다는 사실이 후일 밝혀졌다. 소박한 그림을 그린 복잡한 사람.

앙리 루소(Henri Rousseau, 1844~1910)

생전엔 거의 무명이었다가 사후에야 작품의 진가를 인정받았다. 피카소가 그를 위해 연회를 연 것은 잘 알려졌는데 루소를 조롱하기 위해서였다고 말하는 평론가도 있다. 그러나 피카소는 루소의 작품을 여러 점 구입했고 시대를 꿰뚫은 날카로운 후각으로 루소의 매력을 일찍 깨달았다는 편이 정확하다. 대표작은 〈잠자는 집시〉다.

◆

욕망의 끝에

지옥은 절구 모양

지옥문을 빠져나가

나치 강제 수용소 문에는 "노동이 너희를 자유롭게 하리라."라는 강령이 적혀 있다. 한편 알리기에리 단테(Dante Alighieri)의 〈신곡〉 속 '지옥문'에는 "여기 들어오는 자는 모든 희망을 버릴지어다."라고 쓰여 있다. 단테가 그곳을 통과하자 저승 세계의 아케론강(슬픔의 강)이 도도하게 흐른다. 이 교도인인 그리스 신화의 등장인물, 늙은 뱃사공 카론(Charon)이 배를 저으며 가까이 다가온다. 단테를 보고 "살아 있는 영혼은 다른 길로 가라."라고 외치지만 결국은 승선을 허락한다.(그리스도교인에게 아부하는 걸까?)

산드로 보티첼리의 〈지옥의 지도〉

지옥은 절구 모양이라고 한다. 미처 몰랐다…….

이 그림은 14세기 이탈리아 시인 단테가 장편 서사시 〈신곡〉의 〈지옥 편〉에서 생생하게 (죽은 자의 이야기이므로 모순적이지만) 그려 낸 지옥의 지도다. 내용은 지옥 순례. 순례자는 단테 본인이고 순례 가이드는 그가 경애하는 고대 로마 제국의 시인 푸블리우스 베르길리우스 마로(Publius Vergilius Maro)다.

지옥계는 위에서부터 순서대로 제9원까지 있는데 아래로 내려갈수록 죄가 무겁고 벌도 가혹해진다. 먼저 지옥문을 지나면 나오는 입구에서는 기회주의로 일관하며 자기만 중시하고 살아온 망자들이 벌이나 등에게 마구 쏘이고 있다. 아직 지옥에 들어가지도 않았는데 이렇게 괴로워서야 앞날이 걱정되는데 동서고금, 천국보다 지옥 묘사에 공을 들이는 게 인지상정. 단테 역시 열성적으로 심한 고통을 묘사한다.

제1원은 '연옥'(煉獄). 세례를 받지 못한 망자가 꿈틀거리며 내뱉는 탄식으로 가득 차 있다. 이 단계에선 육체적 고통은 없으나 결코 이루어지지 않는 희망(선한 그리스도교인이 되는 것)을 품고 어스레한 어둠 속에서 영원히 공허한 상태로 사는 정신적 고통이 벌(罰)이다. 바르게 살아왔다고 해도 불교나 부두교 등 다른 종교를 믿었던 사람,

그리스도 탄생 이전에 태어나거나 혹은 태어나자마자 바로 죽어서 세례를 받지 못한 사람마저 있으니 (그리스도교인이 아닌 사람에게는) 부조리 외에 그 무엇도 아니다.

센고쿠 시대(일본에서 15세기 후반부터 16세기 후반까지 군웅이 할거하여 서로 다투면서 사회적, 정치적 변동이 계속된 내란의 시기다. 1549년에 스페인 선교사인 프란시스코 사비에르[Francisco Xavier]가 일본에 최초로 그리스도교를 전파하였다. ─옮긴이), 포교하러 온 선교사에게 이렇게 물은 일본인이 있었다. "내가 세례를 받으면 돌아가신 어머니를 지옥에서 구할 수 있습니까?" 대답은 "아니오." 질문한 일본인은 얻는 것이 없으니 신자가 되지 않기로 했다.

쓸데없는 이야기는 그만하겠다.

제2원은 '사음'(邪淫). 애욕에 굴한 망자들이므로 이 책에 등장한 메데이아와 살로메, 프리네도 여기에 있을 것 같다. 맹렬한 돌풍에 끊임없이 휩쓸리는 곳.

제3원은 '포식'. 폭음, 폭식한 사람들의 몸을 지옥의 맹견 케르베로스(Kerberos)가 물어뜯는다.

제4원은 '탐욕'. 고함을 지르며 돈주머니를 굴려 서로에게 부딪쳤다가 다시 반대 방향으로 굴리며 가는, 마치 시시포스(Sisyphos) 신화 속 벌과 비슷하다. 제5원은 '분노'. 진흙투성이 돼지와 같은 상태가 된다. 제6원은 '이단'. 돌로 만든 관 속에서 통째로 구워진다.

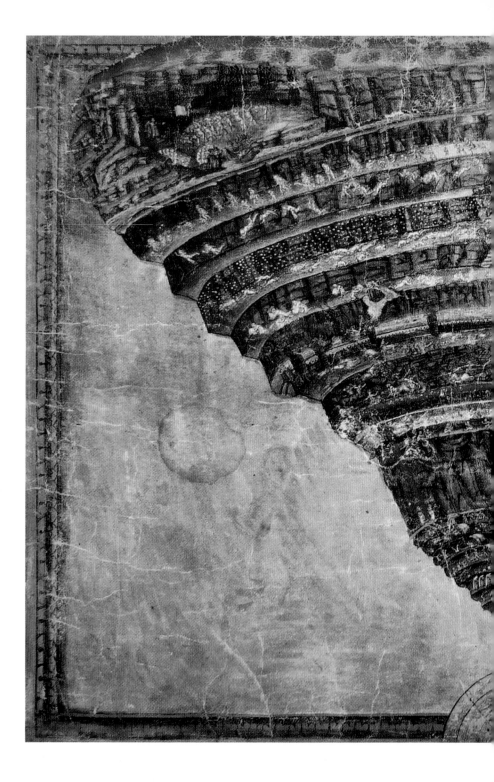

산드로 보티첼리, 〈지옥의 지도〉, 1480~1495년, 유채, 32.5×47.5cm, 바티칸 도서관 (바티칸)

제7원은 '폭력'인데 이곳은 상세하게 구분되어 있으며 '강도', '폭군', '살인범', '자살자' 외에 '동성애자', '고리대금업자', '신을 모욕한 자' 등도 여기에 있다.(그렇다면 헨리 8세와 푸거[Fugger]가 사람들[중세 말기 독일의 상업 도시 아우크스부르크의 호상. 처음에는 모직물 등의 거래로 재산을 모았으나 나중에는 동양 물품 거래, 금융업, 광산업까지 하였다. 창업주의 막내아들 때가 전성기로 전 유럽의 황제나 교황, 제후에게 돈을 빌려주었다. ─옮긴이]과 미켈란젤로도 여기 있을까…….) 그들은 각각 부글부글 끓는 피의 강에 잠겨 있거나 불의 비를 맞고 기괴한 나무로 변해 새에게 잎을 쪼아 먹힌다.(아플까?)

제8원은 '사악'. 여기도 '뚜쟁이', '아첨꾼', '성직 매매자', '마술사', '위선자', '도둑' 등 열 가지 구렁으로 세분화되어 있다. 사람을 죽이는 일보다 아첨하거나 남에게 알랑거리는 게 죄가 깊다니 현대인과 가치관에 엄청난 차이가 있다. 시대와 문화의 차이가 이렇게나 크다니 감탄스럽기까지 하다. 이 단계는 머리 앞뒤가 반대로 되거나 오물의 바다에 빠지거나 납으로 만들어져 엄청나게 무거운 외투를 입고 계속 걸어야 하는 등 벌도 각양각색이다.

그렇다면 제9원, 최대이며 최악인 죄는 무엇일까? 단테는 '배신'이라고 했다. 그 자신이 정쟁에 패해 고국 피렌체에서 영구 추방된 몸이고 〈신곡〉을 유랑 중에 썼으니 자신을 배신한 무리에 대한 원한이 골수에 사무쳐 있었다. 단테는 그들의 실명까지 언급하면서 문학

에 의한 철퇴를 내리고 있다. 망자들은 피조차 어느 얼음 지옥에 목까지 잠겨 때때로 악마 루시퍼(Lucifer)에게 잘근잘근 베어 먹힌다.

〈신곡〉, 특히 〈지옥 편〉이 베스트셀러가 된 이유가 역사나 신화에 등장하는 인물(무함마드[Muhammad], 마르쿠스 브루투스[Marcus Brutus], 카인[Cain] 등)뿐 아니라 동시대인(문서를 위조한 잔니 스키키[Gianni Schicchi] 등)까지 도마 위에 올려, 그들이 고통에 번민하는 모습을 마치 직접 본 것처럼 생생하게 묘사하고 반성의 변까지 세세하게 적었기 때문이라는 점에 수긍이 간다.

꿈처럼 아름다운 〈비너스의 탄생〉, 〈봄〉을 그린 이탈리아 화가 보티첼리는 단테의 글을 철저하게 읽어 그 세계관을 그림으로 표현했던 사람이다. 그는 〈신곡〉 삽화를 대량으로 제작했는데(100매 가까이 현존한다.) 그중에서도 〈지옥의 지도〉가 가장 유명하여 댄 브라운은 미스터리 소설 《인페르노》에서 다음과 같이 칭송한다.

"이 지도야말로 단테가 묘사한 지옥 전체를 가장 정확하게 재현했다.", "깔때기처럼 생긴 거대한 지하 공간에서 펼쳐지는 다양한 공포의 광경.", "현대인조차 이 음울하고 잔혹하며 온몸에 소름이 끼치는 그림 앞에서는 발길을 멈춘다."(에치젠 도시야의 일역본을 우리말로 옮겼다. — 옮긴이)

크기가 굉장히 작은 작품이므로 하얀 알몸인 망자들도 콩알만 하지만 그들이 불길에 타거나 흙탕물에 뒹굴고 바람에 휩쓸려 고통에

몸부림치는 모습이 세세하고 집요하게 묘사되어 있다. 그런데 타인을 이다지도 비방한 단테 본인은 도대체 지옥의 어느 원에서 괴로워하고 있을까.

산드로 보티첼리(Sandro Botticelli, 1445?~1510)

메디치가의 지원을 받아 재능을 꽃피웠다. 그러나 만년에 종교 운동에 빠져 화풍이 변하는 나머지 급격히 인기를 잃었다.